Preface
前言

U0164374

　　記得以前學鋼琴要彈音階的時候，對著密密麻麻的音符、黑白的樂譜，看著指法逐個音彈，每天努力練習，分手彈、合手練，不知不覺就把很多音階都背起來了。教學多年有次被學生問到：「這麼大量的音階，你怎可能全部都記得清楚呢？」被這麼一問，才開始思考究竟這一大堆東西在我腦海中是一個怎樣的畫面呢？為什麼我可以一直都記得呢？除了多花時間反覆練習之外，其實原來在那個過程中，我已把不同音階以圖像的方式分類整理好，就像在一些抽屜裡面整齊地擺放著不同物件，隨時可以快速找出來使用一樣。

　　鋼琴上的黑白鍵排列，對於指法的選擇有莫大影響，如果我們對每行音階的黑白鍵排列有清楚的印象，會發現某些音階有著相似的指法模式，例如我在書中就將三十六個大調與小調音階分成六種指法模式，只要熟悉當中的分類，即使忽然間要彈奏某一個音階，都可以快速地從「記憶抽屜」中找出來。

　　後來有一段很長的日子，我總是在學生的書或筆記本入面畫好多好多黑白圓形，就是想讓他們了解那個分類模式。為什麼不畫琴鍵呢？我知道坊間也有些教材是在琴鍵上做標記或寫上指法的。首先是因為畫功有限，畫琴鍵對我來說實在有點困難。其次是在視覺上，由於黑白鍵有長短高低的差距，要看得出橫向的排列有時候會變得不容易，所以我選擇了用一排一排黑白圓點去表達，希望更有利於記憶。

　　有了適當的分類方法，就不難發現某部分音階在黑白鍵排列上、指法上有一定的相似性，就好像想起一班朋友一樣，在同一個群體之中又各有獨特性格，所以我邀請了插畫師替我把心目中的「音階好朋友們」畫了出來，以後一想起某個音階，腦中可能就會浮現那個有趣的角色，讓學習加添一點樂趣。

　　音階是發展鋼琴技巧的必須部分，實用而有系統的指法，對彈奏時的流暢度、左右手協調、樂句線條的平均、有質素的音色都非常有幫助。各種記憶法的效果因人而異，期望本書能提供多一種角度，讓大家在練習音階時更有效率。

Foreword
推薦序

相信不少鋼琴老師、學生還是家長，都會在音階和琶音這兩個課題上，有過類似的經歷：小孩不喜歡練音階，覺得既困難又沉悶，又容易犯錯，於是要麼逃避練習，要麼馬馬虎虎；老師則花大量心血、時間和唇舌循循善誘，希望小孩好好練習音階，但經常事與願違；家長則常因練習音階和琶音的問題跟孩子起衝突。

音階和琶音都是鋼琴技巧的基本功，雖然大家都明白基本功重要，但相對於其他技能的基本功(例如羽毛球的揮拍、芭蕾舞的髖外轉、功夫的紮馬)，音階和琶音變化更多也更繁複，既需要動作技能，也需要相當理解力。眾多西洋樂器中，鍵盤樂器(鋼琴、管風琴)由於有黑白琴鍵之分的關係，音階和琶音指法也比其他樂器多變，因此不少鋼琴學生都會感受到，「音高」和「指法」就好像兩座大山，要兩座大山都跨過，才算成功。

傳統的音階教材只在五線譜上標示音高和指法，這種寫法固然正確，但教學效果卻不及圖像有效。這個問題早有其他鋼琴教育界同仁察覺，因此近十多年來坊間新式教材湧現，有以鍵盤圖案為主，在鍵盤上寫上指法；有以指法為主，在指法旁邊標示升降記號。這些新教材無疑都很有幫助，但本書作者卻更進一步，將指法規律概念化為有趣的圖畫，有助整合指法觀念，加深學生記憶；再將鍵盤圖案簡化為黑白圓圈放進五線譜，既能認識樂譜上的音型，又易於聯想手部及手指放在琴鍵上的型態；再加上以表列行式顯示黑白圓圈如何配合指法，讓指法與手型聯繫一目了然，清楚易記。筆者尤其欣賞旋律小調 (melodic minor) 與和聲小調 (harmonic minor) 上下並列及比較，因為不少六至八級學生學習旋律小調音階時都遇到很大困難，總是分不清兩者；將兩類小調音階上下並列，能凸顯兩者的分別，對釐清學生概念甚有幫助，提高學習效能和學習動機。

由於本書所列音階和琶音已包括所有大小調調性的音階、主和弦琶音、屬七和弦與減七和弦，因此適用於英國皇家音樂學院第一至第八級各級考試，實在是本不可多得的工具書。筆者誠意向大家推薦，祝各位讀者教學/學習/練習愉快！

鄭曉彤博士
音樂及翻譯學者、譯者暨資深鋼琴教師

How to Use This Book
如何使用本書

- 本書分為四個篇章：Major & Minor Scales, Arpeggios, Dominant Sevenths, Diminished Sevenths，涵蓋了 ABRSM 英國皇家音樂學院 (syllabus from 2021) 課程要求內的一至八級 (Grade 1-8) 音階。

- 本書以黑白圓形 ●○ 表示鋼琴上的黑白鍵，在五線譜上作標記，並寫上音名 (letter name)，讓彈奏者一眼看出每個音階的黑白鍵排列，練習時對整個音階有明確的圖像記憶，聯想到不同的指法模式。

- 本書將三十六個 Major & Minor Scales 分為六種指法模式 (fingering pattern)，方便記憶。每種指法模式以不同的角色表示，詳情請參看index page。音階下方附有 "Tips" 提示屬於哪一種指法模式。

- Arpeggios, Dominant Sevenths, Diminished Sevenths 也分別用了雪人、毛蟲、蜜蜂去表示黑白鍵排列。

- 每個音階都以一排黑白圓形排列出來，配合上下標記指法 (RH = 右手 / LH = 左手)，雙手彈奏時更容易閱讀。

- 所有以圖像表示的音階均同時附上鋼琴樂譜，所寫的指法並非學院硬性規定，只提供老師、家長、學習者的一個參考。

Table of Contents

Index of 12 major & 12 harmonic minor scales

● 4th finger on either left or right
一邊用4，一邊不用4手指

Scales:
C, G, D, A, E, A♭ major
C, G, D, A, E minor

● Big group 大組 & Small group 細組

Big group 大組：FGAB / 3 black keys
➡ use 4th fingers 用4手指

Small group 細組：CDE / 2 black keys
➡ do not use 4th fingers 不用4手指

Scales:
F major
F, F#, B, B♭ minor

● 2 white keys & all black keys
兩個白鍵和全部黑鍵

• Use 2nd & 3rd fingers on two black keys
用2，3手指彈兩個黑鍵

• Use 2nd, 3rd & 4th fingers on three black keys
用2，3，4手指彈三個黑鍵

Scales:
B, F#, D♭ major

● 3 white keys & "skipping" a note
彈三個白鍵，「跨過」一個白鍵

B♯ = C
C♭ = B
F𝄪 = G

Scales: C♯, G♯, E♭ minor

● On black keys:
3rd finger on the left, 4th finger on the right,
and vice versa
彈黑鍵時，一邊用3手指，另一邊用4手指

Scale: B♭ major

● Use 4th finger only on two black keys
(Use 3rd finger on one black key)
只有在彈兩個黑鍵時用4手指，彈一個黑鍵
時則用3手指

Scale: E♭ major

Relative Keys Chart

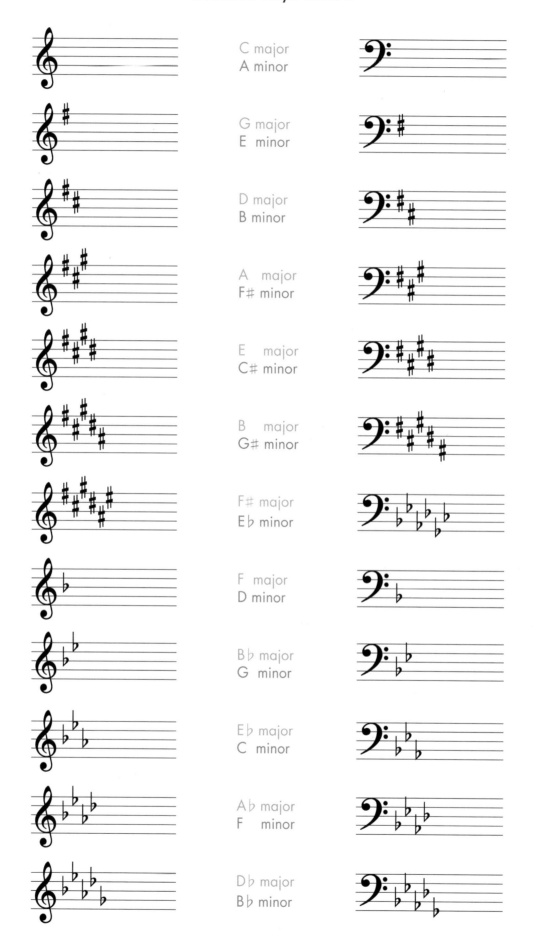

C major
A minor

G major
E minor

D major
B minor

A major
F# minor

E major
C# minor

B major
G# minor

F# major
E♭ minor

F major
D minor

B♭ major
G minor

E♭ major
C minor

A♭ major
F minor

D♭ major
B♭ minor

—— CHAPTER **1** ——

Major & Minor Scales

Contents...

C major

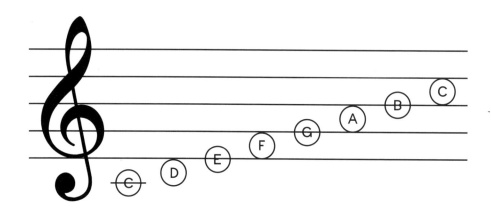

Fingering 指法 - 2 Octaves *(hands together)*

———— *ascending* ————→

RH	1	2	3	1	2	3	4	1	2	3	1	2	3	4	5
	C	D	E	F	G	A	B	C	D	E	F	G	A	B	C
LH	5	4	3	2	1	3	2	1	4	3	2	1	3	2	1

←———— *descending* ————

 Tips: 4th finger on either left or right
一邊用4，一邊不用4（手指）

A minor harmonic & melodic

A minor harmonic

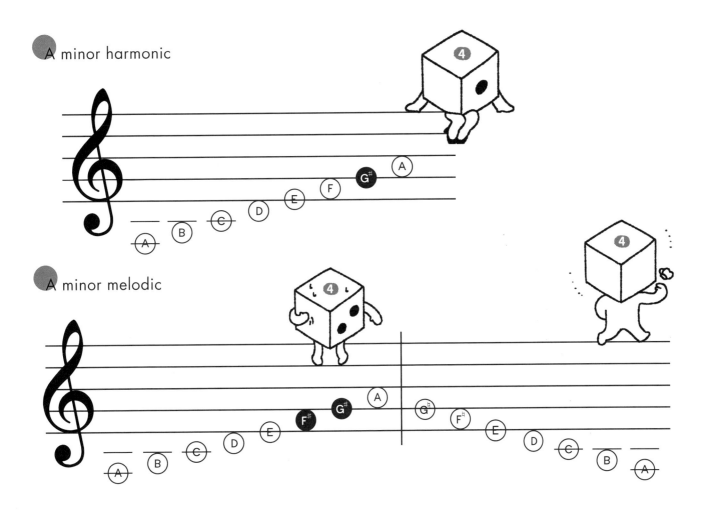

A minor melodic

Fingering 指法 - 1 Octave *(hands together)*

	ascending			descending								
		3	4	5	4	3	2	1	3	2	1	
		F	G♯	A	G♯	F	E	D	C	B	A	
Harmonic		3	2	1	2	3	1	2	3	4	5	
		3	4	5	4	3	2	1	3	2	1	
		F♯	G♯	A	G♮	F♮	E	D	C	B	A	
Melodic		3	2	1	2	3	1	2	3	4	5	

RH 1 2 3 1 2

A B C D E

LH 5 4 3 2 1

Tips: *4th finger on either left or right*
一邊用4，一邊不用4（手指）

G major

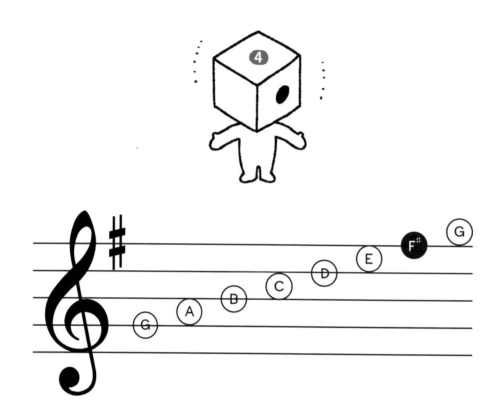

Fingering 指法 - 2 Octaves *(hands together)*

—————— *ascending* ——————→

RH	1	2	3	1	2	3	4	1	2	3	1	2	3	4	5
	G	A	B	C	D	E	F#	G	A	B	C	D	E	F#	G
LH	5	4	3	2	1	3	2	1	4	3	2	1	3	2	1

←—————— *descending* ——————

 Tips: 4th finger on either left or right
一邊用4，一邊不用4（手指）

E minor harmonic & melodic

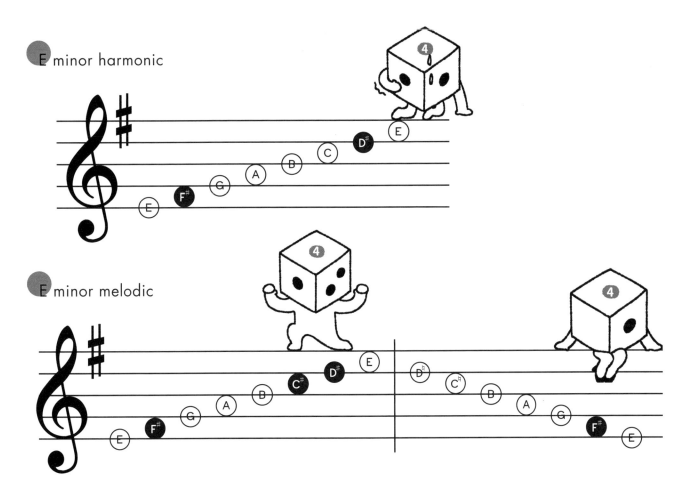

E minor harmonic

E minor melodic

Fingering 指法 - 1 Octave *(hands together)*

ascending — descending

				Harmonic									
3	4	5		4	3	2	1	3	2	1			
C	D#	E		D#	C	B	A	G	F#	E			
3	2	1		2	3	1	2	3	4	5			

RH 1 2 3 1 2

E F# G A B

LH 5 4 3 2 1

				Melodic						
3	4	5		4	3	2	1	3	2	1
C#	D#	E		D♮	C♮	B	A	G	F#	E
3	2	1		2	3	1	2	3	4	5

Tips: 4th finger on either left or right
一邊用4，一邊不用4（手指）

D major

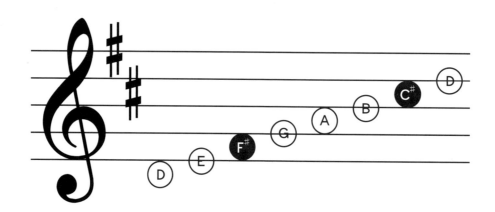

Fingering 指法 - 2 Octaves *(hands together)*

— ascending —→

RH	1	2	3	1	2	3	4	1	2	3	1	2	3	4	5
	D	E	F#	G	A	B	C#	D	E	F#	G	A	B	C#	D
LH	5	4	3	2	1	3	2	1	4	3	2	1	3	2	1

←— descending —

 Tips: 4th finger on either left or right
一邊用4，一邊不用4（手指）

B minor harmonic & melodic

B minor harmonic

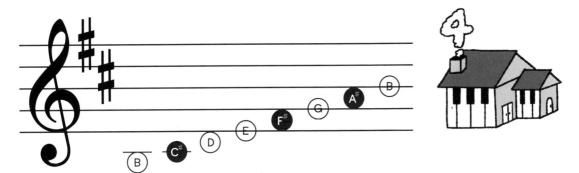

B minor melodic

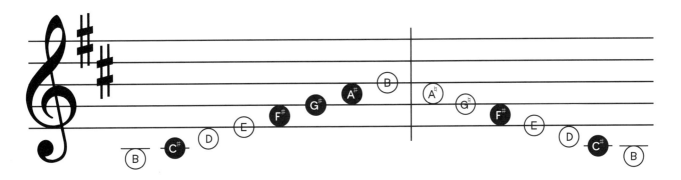

Fingering 指法 - 1 Octave *(hands together)*

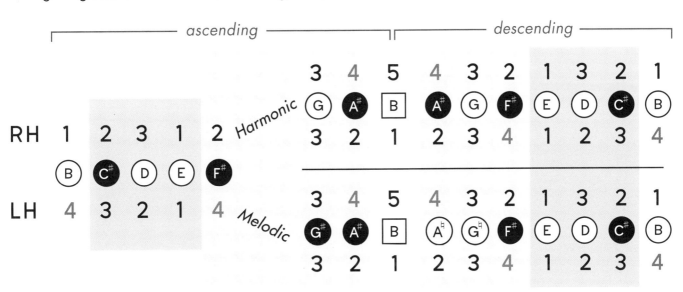

Tips: *Small group (C D E) - without 4th finger*
細組 *(C D E)* - 不用4手指

Big group (F G A B) - with 4th finger
大組 *(F G A B)* - 用4手指

A major

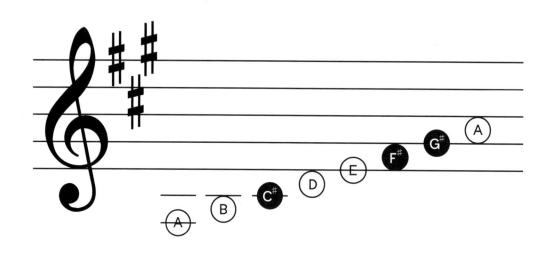

Fingering 指法 - 2 Octaves *(hands together)*

——— ascending ———→

RH	1	2	3		1	2	3	4		1	2	3		1	2	3	4	5
	Ⓐ	Ⓑ	Ⓒ#		Ⓓ	Ⓔ	Ⓕ#	Ⓖ#		Ⓐ	Ⓑ	Ⓒ#		Ⓓ	Ⓔ	Ⓕ#	Ⓖ#	Ⓐ
LH	5	4	3		2	1	3	2		1	4	3		2	1	3	2	1

←——— descending ———

Tips: 4th finger on either left or right
一邊用4，一邊不用4（手指）

F# minor harmonic & melodic

F# minor harmonic

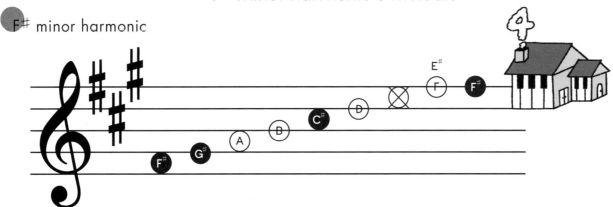

Fingering 指法 - 2 Octaves *(hands together)*

——— *ascending* ———→

RH	3	4	1	2	3	1	2	3	4	1	2	3	1	2	3
	F#	G#	A	B	C#	D	F	F#	G#	A	B	C#	D	F	F#
LH	4	3	2	1	3	2	1	4	3	2	1	3	2	1	2

←——— *descending* ———

Tips: *Small group (C D E) - without 4th finger*
細組 *(C D E)* - 不用4手指

Big group (F G A B) - with 4th finger
大組 *(F G A B)* - 用4手指

F# minor melodic

Fingering 指法 - 1 Octave *(hands together)*

——— *ascending* ——— ——— *descending* ———

RH	2	3	1	2	3	4		1	3	2	1	3	2	1	4	3
	F#	G#	A	B	C#	D#		F	F#	E♮	D♮	C#	B	A	G#	F#
LH	4	3	2	1	3	2		1	2	1	2	3	1	2	3	4

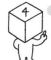

Tips: *4th finger on either left or right*
一邊用4，一邊不用4（手指）

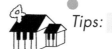

Tips: *Small group (C D E) - without 4th finger*
細組 *(C D E)* - 不用4手指
Big group (F G A B) - with 4th finger
大組 *(F G A B)* - 用4手指

E major

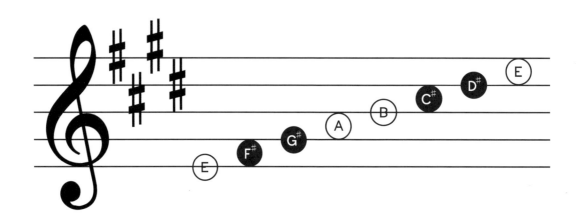

Fingering 指法 - 2 Octaves *(hands together)*

————— *ascending* —————→

RH	1	2	3	1	2	3	4	1	2	3	1	2	3	4	5
	E	F#	G#	A	B	C#	D#	E	F#	G#	A	B	C#	D#	E
LH	5	4	3	2	1	3	2	1	4	3	2	1	3	2	1

←————— *descending* —————

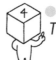 **Tips:** *4th finger on either left or right*
一邊用4，一邊不用4（手指）

C# minor harmonic & melodic

C# minor harmonic

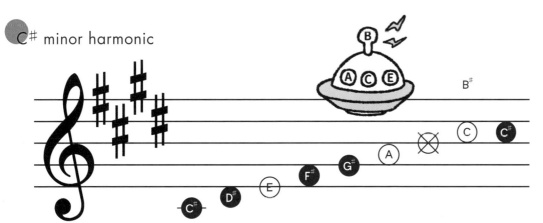

Fingering 指法 - 2 Octaves (hands together)

ascending →

RH	3	4	1	2	3	1	2	3	4	1	2	3	1	2	3		
	C#	D	E	F#	G#	A	⊗	C	C#	D	E	F#	G#	A	⊗	C	C#
LH	3	2	1	4	3	2	1	3	2	1	4	3	2	1	2		

← *descending*

 Tips: *4th finger on either left or right*
一邊用4，一邊不用4 (手指)

 Tips: *3 White Keys (A C E)*
Skip 1 Note (B)

C# minor melodic

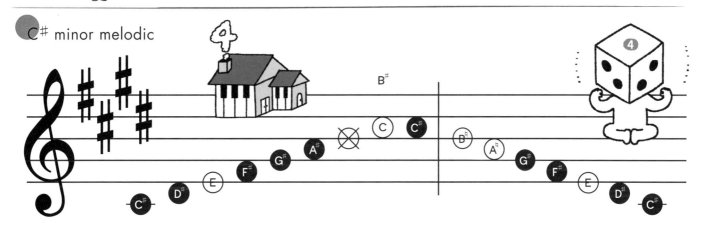

Fingering 指法 - 1 Octave (hands together)

ascending — *descending* —

RH	2	3	1	2	3	4	1	3	2	1	3	2	1	4	3	
	C#	D#	E	F#	G#	A#	⊗	C	C#	B♮	A♮	G#	F#	E	D#	C#
LH	3	2	1	4	3	2	1	2	1	2	3	4	1	2	3	

 Tips: *Small group (C D E) - without 4th finger*
細組 (C D E) - 不用4手指
Big group (F G A B) - with 4th finger
大組 (F G A B) - 用4手指

 Tips: *4th finger on either left or right*
一邊用4，一邊不用4 (手指)

B major

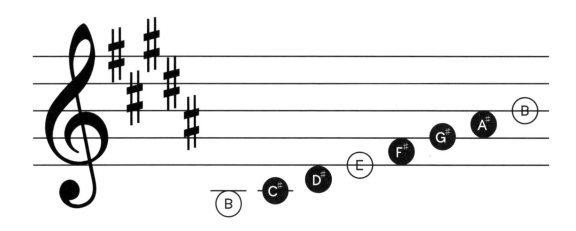

Fingering 指法 - 2 Octaves *(hands together)*

—————— *ascending* ——————→

RH	1	2	3	1	2	3	4	1	2	3	1	2	3	4	5
	B	C#	D#	E	F#	G#	A#	B	C#	D#	E	F#	G#	A#	B
LH	4	3	2	1	4	3	2	1	3	2	1	4	3	2	1

←—————— *descending* ——————

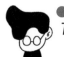 **Tips:** *1) 2 white keys: B, E + All black keys*
2) 2 black keys: 2nd, 3rd fingers
3) 3 black keys: 2nd, 3rd, 4th fingers

G♯ minor harmonic & melodic

G♯ minor harmonic

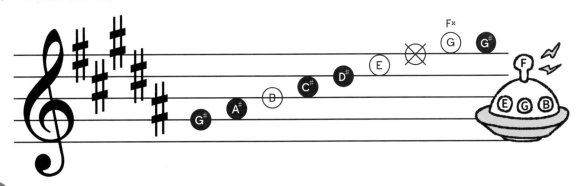

Fingering 指法 - 2 Octaves *(hands together)*

Tips: 4th finger on either left or right
一邊用4，一邊不用4（手指）

Tips: 3 White Keys (E G B)
Skip 1 Note (F)

G♯ minor melodic

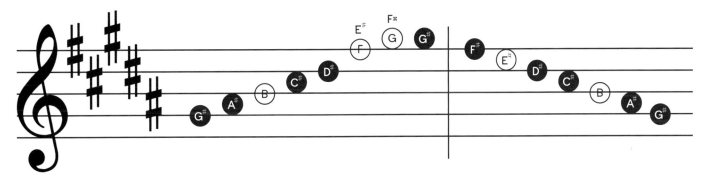

Fingering 指法 - 1 Octave *(hands together)*

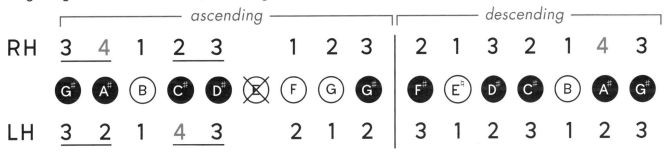

 Tips: 4th finger on either left or right
一邊用4，一邊不用4（手指）

 Tips: 1) 2 white keys: B, E + All black keys
2) 2 black keys: 2nd, 3rd fingers
3) 3 black keys: 2nd, 3rd, 4th fingers

F♯ major

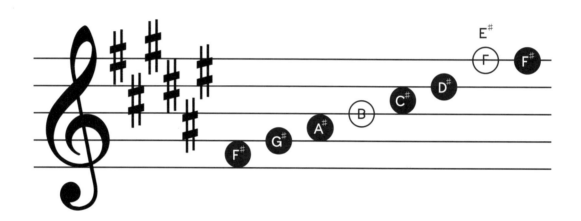

Fingering 指法 - 2 Octaves *(hands together)*

——————— *ascending* ——————→

RH	2	3	4	1	2	3	1	2	3	4	1	2	3	1	2
	F♯	G♯	A♯	B	C♯	D♯	E♯ F	F♯	G♯	A♯	B	C♯	D♯	E♯ F	F♯
LH	4	3	2	1	3	2	1	4	3	2	1	3	2	1	2

←——————— *descending* ———————

 Tips: 1) 2 white keys: B, F + All black keys
2) 2 black keys: 2nd, 3rd fingers
3) 3 black keys: 2nd, 3rd, 4th fingers

E♭ minor harmonic & melodic

E♭ minor harmonic

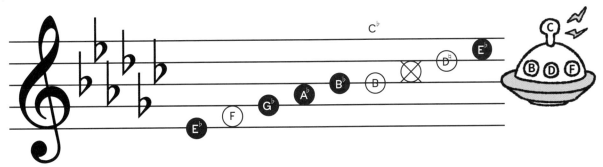

Fingering 指法 - 2 Octaves (hands together)

ascending →

RH	2	1	2	3	4	1	2	3	1	2	3	4	1	2	3	
	E♭	F	G♭	A♭	B♭	B	⊗	D	E♭	F	G♭	A♭	B♭	B	⊗ D	E♭
LH	2	1	4	3	2	1	3	2	1	4	3	2	1	3	2	

← *descending*

 Tips: *3 White Keys (B D F)*
Skip 1 Note (C)

Tips: *Small group (C D E) - without 4th finger*
細組 (C D E) - 不用4手指

Big group (F G A B) - with 4th finger
大組 (F G A B) - 用4手指

E♭ minor melodic

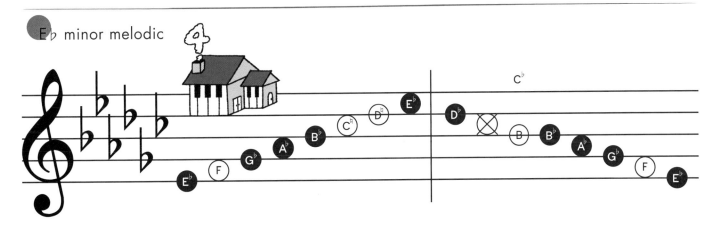

Fingering 指法 - 1 Octave (hands together)

ascending — *descending* —

RH	2	1	2	3	4	1	2	3	2	1	4	3	2	1	2	
	E♭	F	G♭	A♭	B♭	C♮	D♮	E♭	D♭	⊗	B	B♭	A♭	G♭	F	E♭
LH	2	1	4	3	2	1	3	2	3	1	2	3	4	1	2	

 Tips: *Small group (C D E) - without 4th finger*
細組 (C D E) - 不用4手指

Big group (F G A B) - with 4th finger
大組 (F G A B) - 用4手指

F major

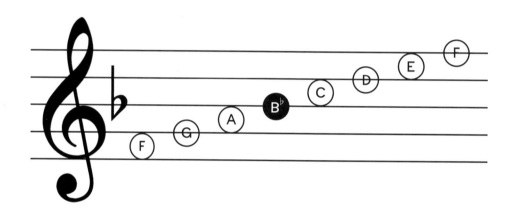

Fingering 指法 - 2 Octaves *(hands together)*

——————— *ascending* ———————→

RH	1	2	3	4	1	2	3	1	2	3	4	1	2	3	4
	F	G	A	B♭	C	D	E	F	G	A	B♭	C	D	E	F
LH	5	4	3	2	1	3	2	1	4	3	2	1	3	2	1

←——— *descending* ———

 Tips: Small group *(C D E)* - without 4th finger
細組 *(C D E)* - 不用4手指 Big group *(F G A B)* - with 4th finger
大組 *(F G A B)* - 用4手指

D minor harmonic & melodic

D minor harmonic

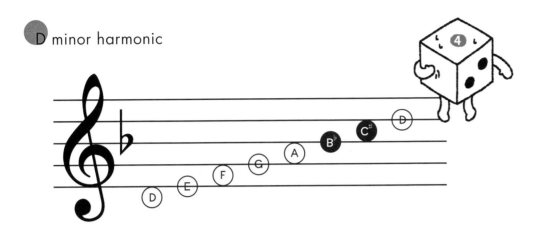

D minor melodic

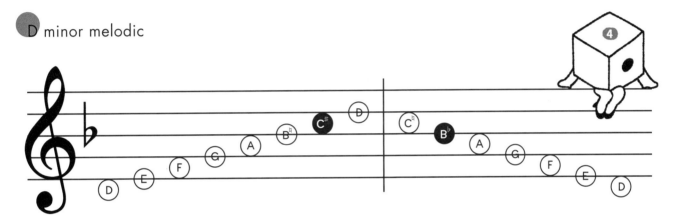

Fingering 指法 - 1 Octave *(hands together)*

	ascending					descending								

RH 1 2 3 1 2 *Harmonic*

	3	4	5	4	3	2	1	3	2	1
Harmonic	B♭	C#	D	C#	B♭	A	G	F	E	D
	3	2	1	2	3	1	2	3	4	5

(D) (E) (F) (G) (A)

LH 5 4 3 2 1 *Melodic*

	3	4	5	4	3	2	1	3	2	1
Melodic	B♮	C#	D	C♮	B♭	A	G	F	E	D
	3	2	1	2	3	1	2	3	4	5

Tips: *4th finger on either left or right*
一邊用4，一邊不用4（手指）

B♭ major

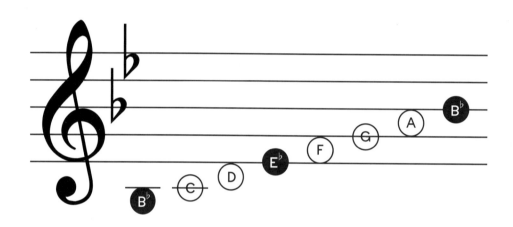

Fingering 指法 - 2 Octaves *(hands together)*

——— *ascending* ———→

RH	2	1	2	<u>3</u>	1	2	3	<u>4</u>	1	2	<u>3</u>	1	2	3	<u>4</u>
	B♭	C	D	E♭	F	G	A	B♭	C	D	E♭	F	G	A	B♭
LH	3	2	1	<u>4</u>	3	2	1	<u>3</u>	2	1	<u>4</u>	3	2	1	<u>3</u>

←——— *descending* ———

Tips: 2 black keys: B♭, E♭

On black keys:
3rd finger on the left
4th finger on the right, and vice versa

G minor harmonic & melodic

G minor harmonic

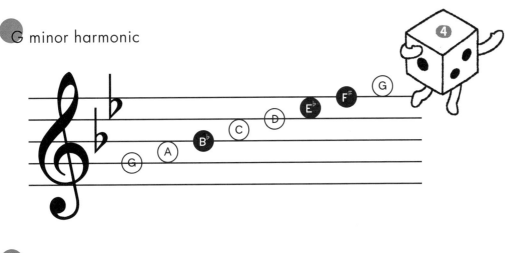

G minor melodic

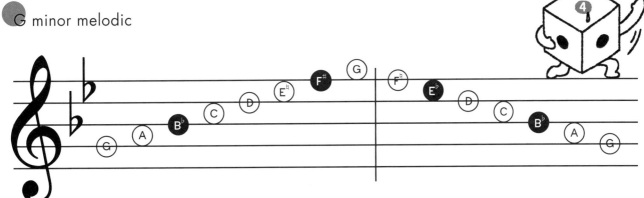

Fingering 指法 - 1 Octave *(hands together)*

						ascending			*descending*							
						3	**4**	**5**	**4**	**3**	**2**	**1**	**3**	**2**	**1**	
					Harmonic	E♭	F♯	G	F♯	E♭	D	C	B♭	A	G	
RH	1	2	3	1	2	**3**	**2**	**1**	**2**	**3**	**1**	**2**	**3**	**4**	**5**	
	G	A	B♭	C	D											
						3	**4**	**5**	**4**	**3**	**2**	**1**	**3**	**2**	**1**	
					Melodic	E♮	F♯	G	F♮	E♭	D	C	B♭	A	G	
LH	5	4	3	2	1	**3**	**2**	**1**	**2**	**3**	**1**	**2**	**3**	**4**	**5**	

 Tips: *4th finger on either left or right*
一邊用4，一邊不用4（手指）

E♭ major

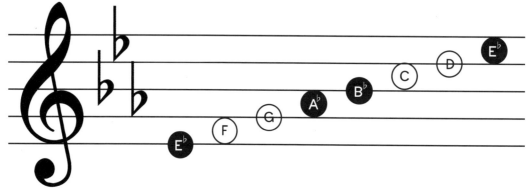

Fingering 指法 - 2 Octaves *(hands together)*

——————— *ascending* ⟶

RH	3	1	2	3	4	1	2	3	1	2	3	4	1	2	3
	E♭	F	G	A♭	B♭	C	D	E♭	F	G	A♭	B♭	C	D	E♭
LH	3	2	1	4	3	2	1	3	2	1	4	3	2	1	3

⟵ *descending* ———————

 Tips: *1 black key - 3rd finger*
2 black keys - 3rd, 4th fingers

C minor harmonic & melodic

C minor harmonic

C minor melodic

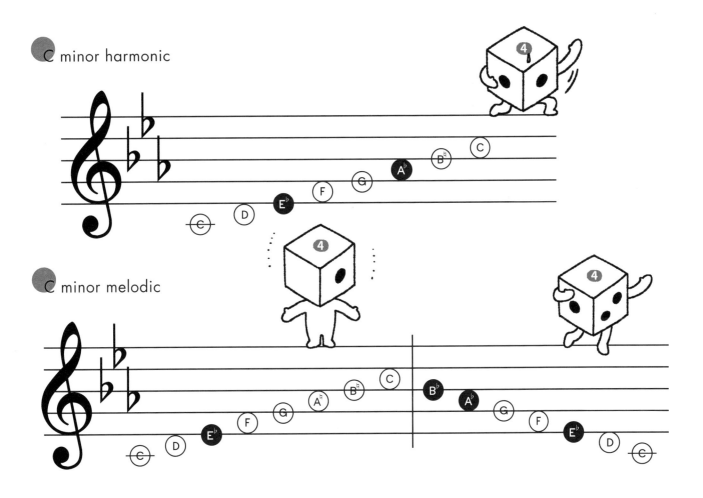

Fingering 指法 - 1 Octave *(hands together)*

		ascending					descending							
					3	4	5	4	3	2	1	3	2	1

Harmonic

						3	4	5	4	3	2	1	3	2	1
						Aᵇ	Bᵇ	C	Bᵇ	Aᵇ	G	F	Eᵇ	D	C
RH	1	2	3	1	2	3	2	1	2	3	1	2	3	4	5
	C	D	Eᵇ	F	G										
LH	5	4	3	2	1	3	4	5	4	3	2	1	3	2	1

Melodic

Aᵇ	Bᵇ	C	Bᵇ	Aᵇ	G	F	Eᵇ	D	C
3	2	1	2	3	1	2	3	4	5

Tips: *4th finger on either left or right*
一邊用4，一邊不用4 (手指)

A♭ major

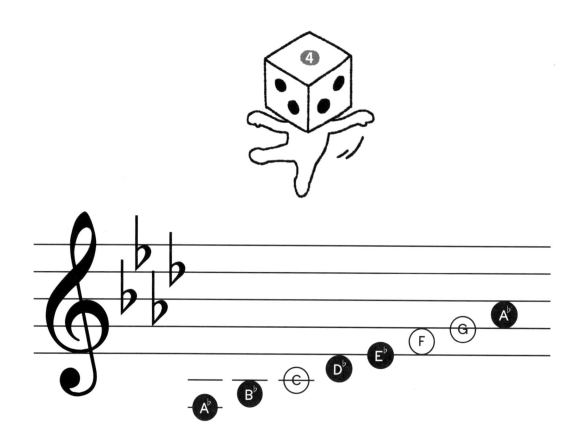

● Fingering 指法 - 2 Octaves *(hands together)*

——— *ascending* ———→

RH	3	4	1	2	3	1	2	3	4	1	2	3	1	2	3
	A♭	B♭	C	D♭	E♭	F	G	A♭	B♭	C	D♭	E♭	F	G	A♭
LH	3	2	1	4	3	2	1	3	2	1	4	3	2	1	3

←——— *descending* ———

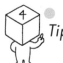

Tips: 4th finger on either left or right
一邊用4，一邊不用4（手指）

F minor harmonic & melodic

F minor harmonic

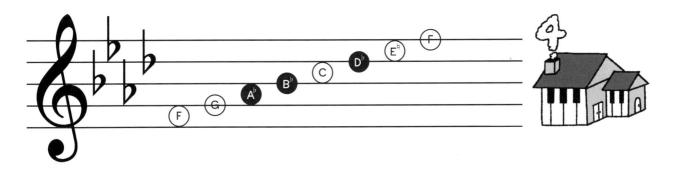

F minor melodic

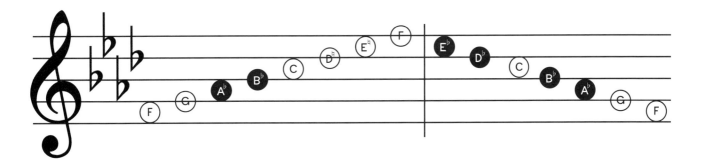

Fingering 指法 - 1 Octave (hands together)

ascending — descending

				Harmonic	2	3	4	3	2	1	4	3	2	1	
					D♭	E♮	F	E♮	D♭	C	B♭	A♭	G	F	
RH	1	2	3	4	1	3	2	1	2	3	1	2	3	4	5

RH 1 2 3 4 1

F G A♭ B♭ C

LH 5 4 3 2 1

Melodic	2	3	4	3	2	1	4	3	2	1
	D♮	E♮	F	E♭	D♭	C	B♭	A♭	G	F
	3	2	1	2	3	1	2	3	4	5

Tips: Small group (C D E) - without 4th finger
細組 (C D E) - 不用4手指

Big group (F G A B) - with 4th finger
大組 (F G A B) - 用4手指

D♭ major

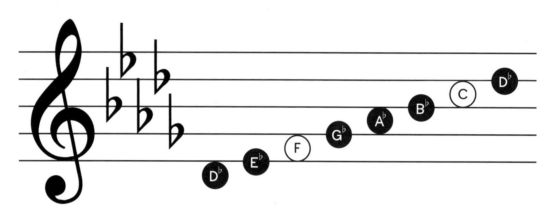

● Fingering 指法 - 2 Octaves *(hands together)*

——————— *ascending* ——————→

RH	2	3	1	2	3	4	1	2	3	1	2	3	4	1	2
	D♭	E♭	F	G♭	A♭	B♭	C	D♭	E♭	F	G♭	A♭	B♭	C	D♭
LH	3	2	1	4	3	2	1	3	2	1	4	3	2	1	2

←——————— *descending* ———————

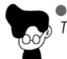 *Tips:* 1) *2 white keys: F, C + All black keys*
2) *2 black keys: 2nd, 3rd fingers*
3) *3 black keys: 2nd, 3rd, 4th fingers*

B♭ minor harmonic & melodic

B♭ minor harmonic

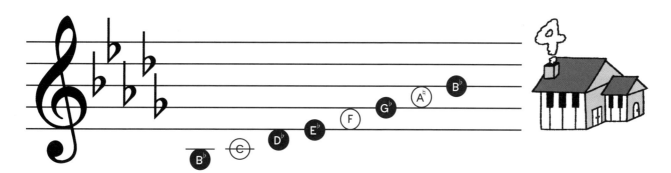

B♭ minor melodic

Fingering 指法 - 1 Octave *(hands together)*

			ascending						descending			
			2	**3**	**4**	**3**	**2**	**1**	**3**	**2**	**1**	**2**
		Harmonic	G♭	A♮	B♭	A♮	G♭	F	E♭	D♭	C	B♭
RH	**2 1 2 3 1**		**4**	**3**	**2**	**3**	**4**	**1**	**2**	**3**	**1**	**2**

RH: B♭ (2) C (1) D♭ (2) E♭ (3) F (1)

			2	**3**	**4**	**3**	**2**	**1**	**3**	**2**	**1**	**2**
LH	**2 1 3 2 1**	Melodic	G♮	A♮	B♭	A♭	G♭	F	E♭	D♭	C	B♭
			4	**3**	**2**	**3**	**4**	**1**	**2**	**3**	**1**	**2**

LH: B♭ (2) C (1) D♭ (3) E♭ (2) F (1)

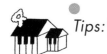

Tips: ▢ *Small group (C D E) - without 4th finger*
細組 *(C D E)* - 不用4手指

Big group (F G A B) - with 4th finger
大組 *(F G A B)* - 用4手指

Twelve Major Scales

C major

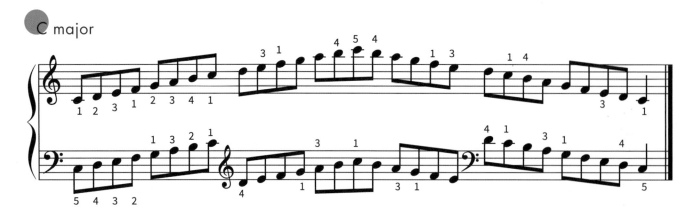

G major

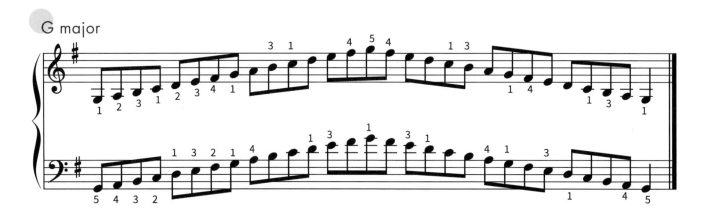

D major

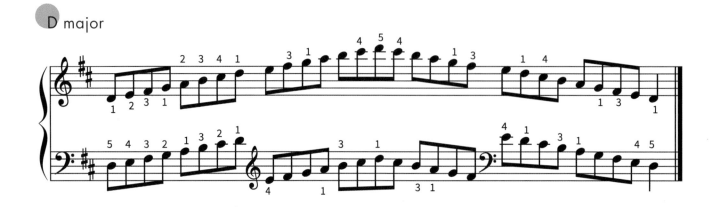

A major

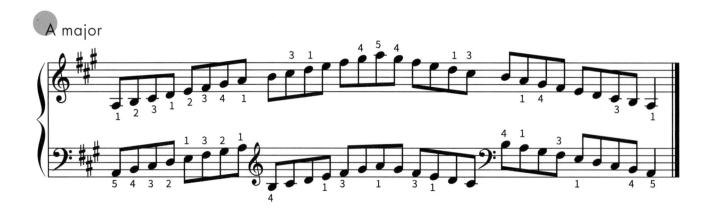

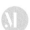

E major

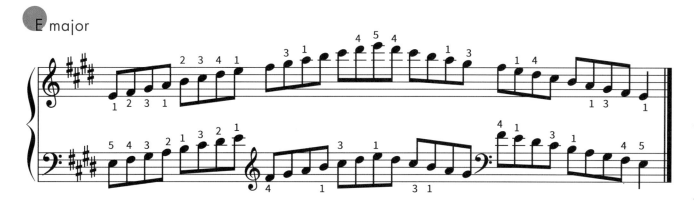

B major

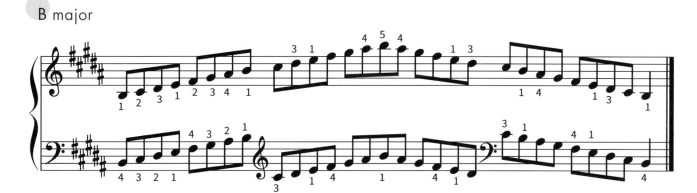

F# major

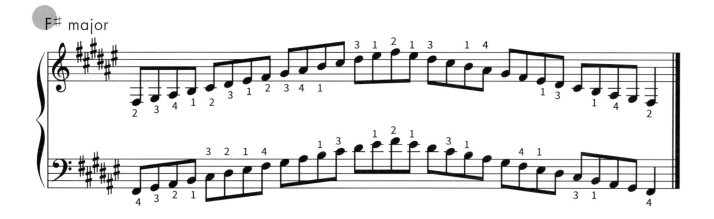

F major

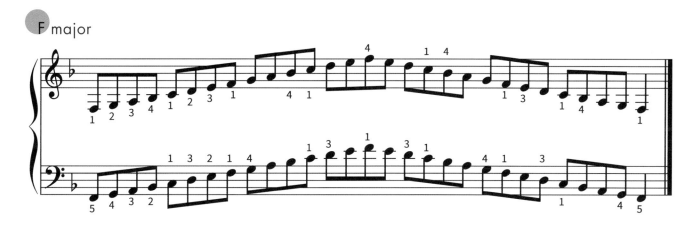

B♭ major

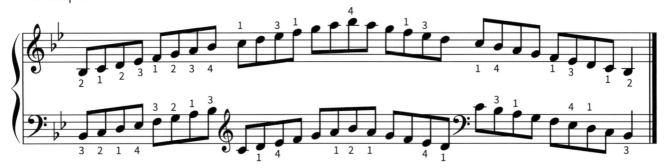

E♭ major

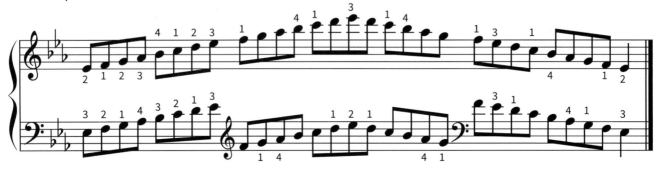

A♭ major

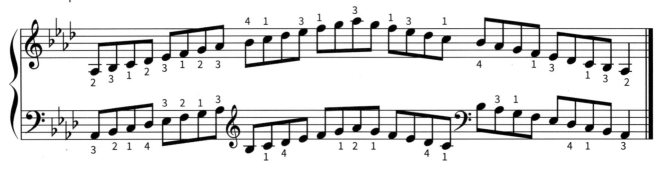

D♭ major

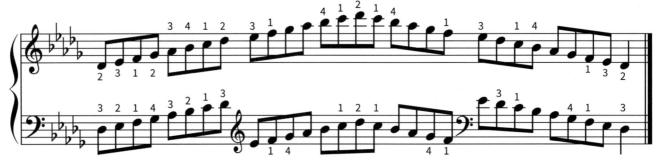

Twelve Harmonic Minor & Twelve Melodic Minor Scales

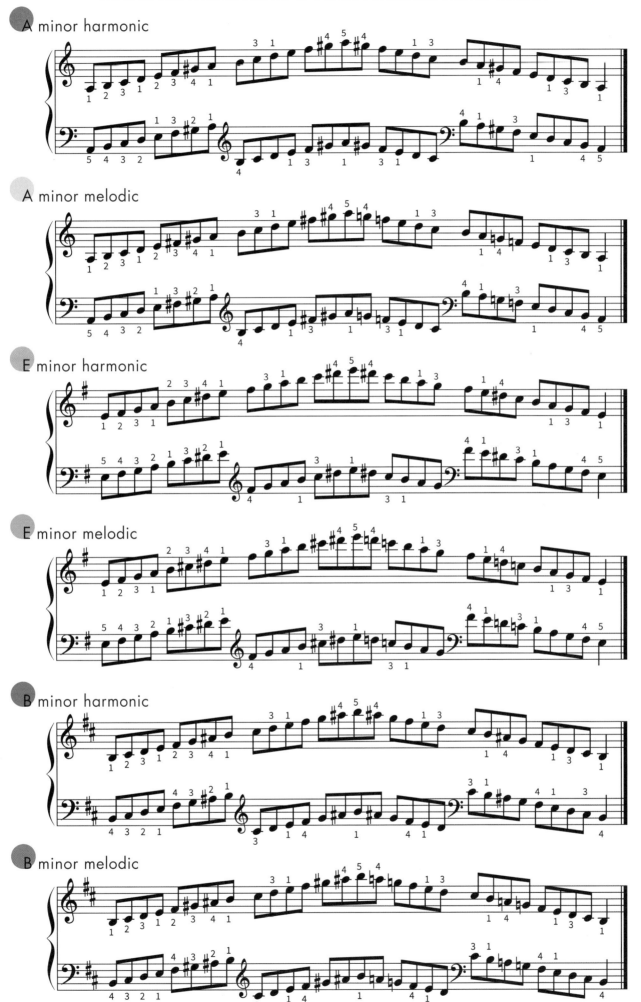

A minor harmonic

A minor melodic

E minor harmonic

E minor melodic

B minor harmonic

B minor melodic

F# minor harmonic

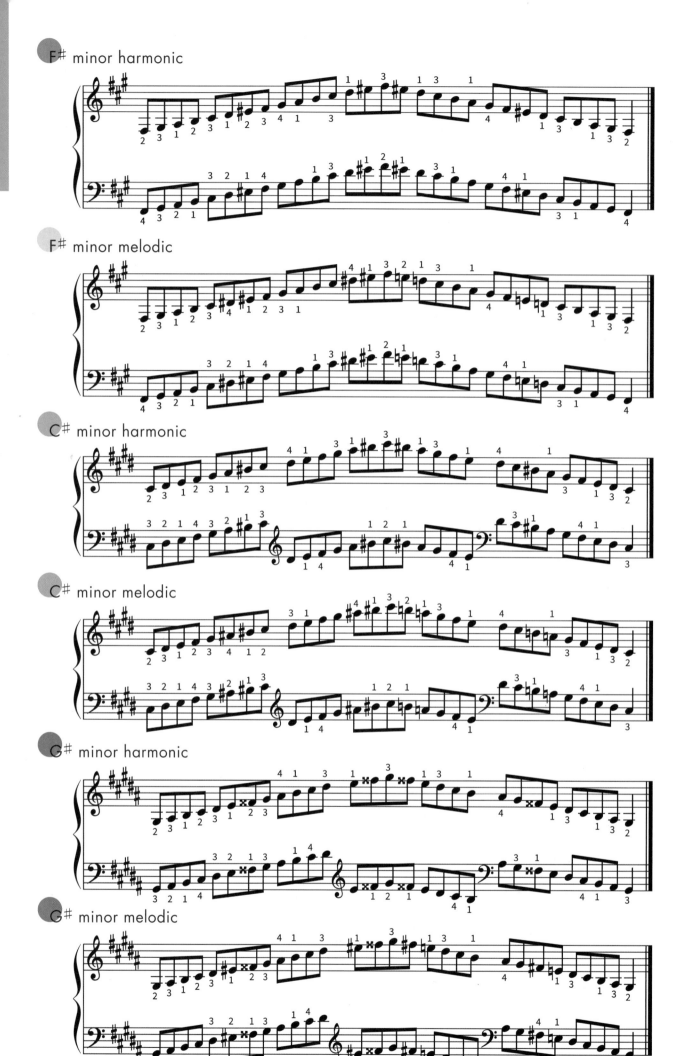

F# minor melodic

C# minor harmonic

C# minor melodic

G# minor harmonic

G# minor melodic

Eb minor harmonic

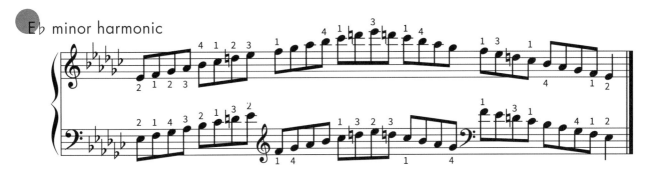

Eb minor melodic

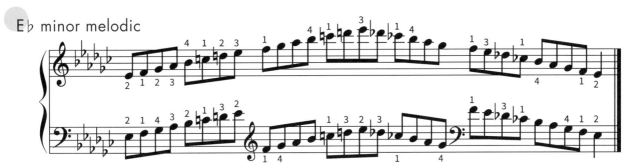

D minor harmonic

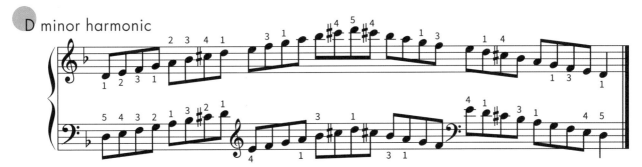

D minor melodic

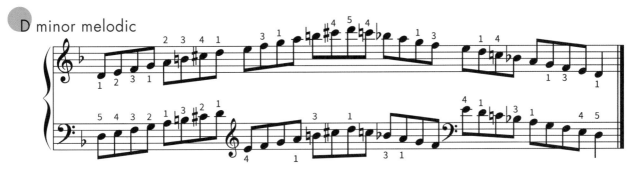

 G minor harmonic

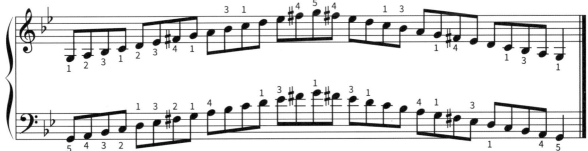

 G minor melodic

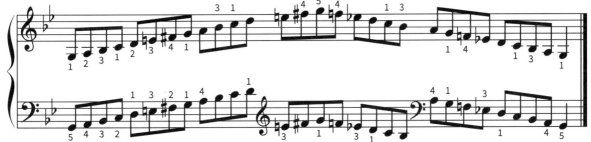

C minor harmonic

C minor melodic

F minor harmonic

F minor melodic

B♭ minor harmonic

B♭ minor melodic

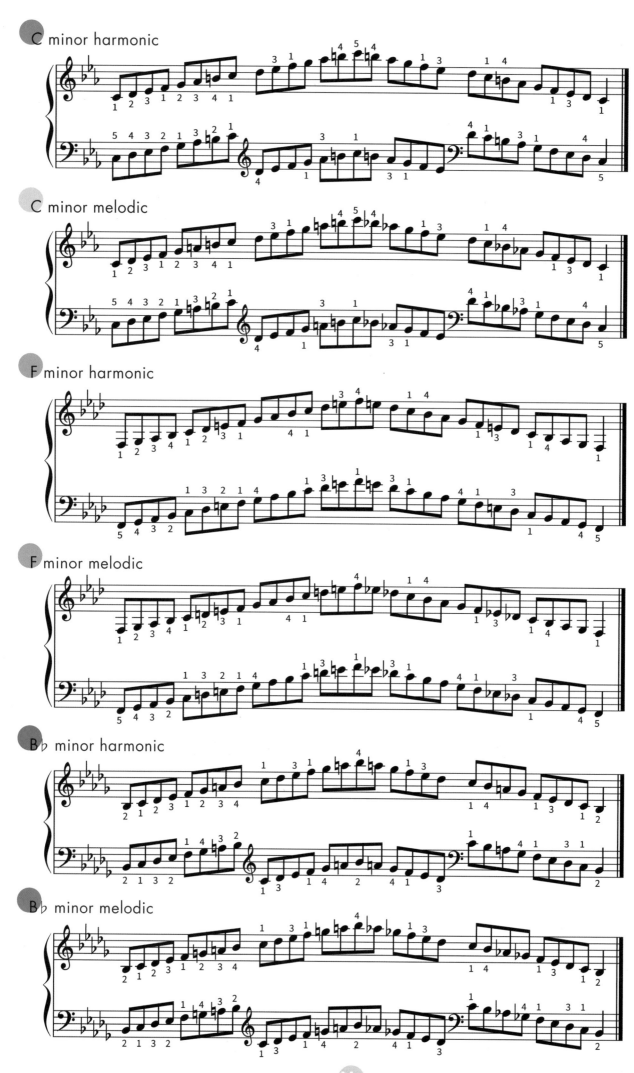

--- CHAPTER **2** ---

Arpeggios

Contents...

Arpeggios - Beginning on white keys
(F · C · G · D · A · E · B)

Fingering 指法 - 2 Octaves							
RH	1	2	3	1	2	3	5
LH	5	3	2	1	3	2	1

F major

F major

RH	1	2	3	1	2	3	5
	F	A	C	F	A	C	F
LH	5	3	2	1	3	2	1

F minor

F minor

RH	1	2	3	1	2	3	5
	F	A♭	C	F	A♭	C	F
LH	5	3	2	1	3	2	1

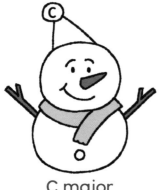

C major

C major

RH	1	2	3	1	2	3	5
	C	E	G	C	E	G	C
LH	5	3	2	1	3	2	1

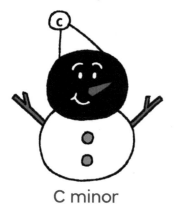

C minor

C minor

RH	1	2	3	1	2	3	5
	C	E♭	G	C	E♭	G	C
LH	5	3	2	1	3	2	1

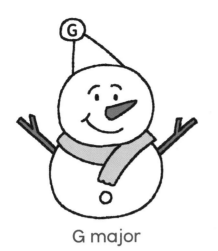

G major

RH	1	2	3	1	2	3	5
	G	B	D	G	B	D	G
LH	5	3	2	1	3	2	1

G major

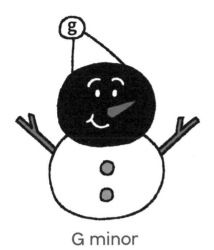

G minor

RH	1	2	3	1	2	3	5
	G	B♭	D	G	B♭	D	G
LH	5	3	2	1	3	2	1

G minor

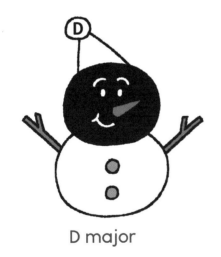

D major

RH	1	2	3	1	2	3	5
	D	F♯	A	D	F♯	A	D
LH	5	3	2	1	3	2	1

D major

D minor

RH	1	2	3	1	2	3	5
	D	F	A	D	F	A	D
LH	5	3	2	1	3	2	1

D minor

A major

A major

RH	1	2	3	1	2	3	5
	A	C#	E	A	C#	E	A
LH	5	3	2	1	3	2	1

A minor

A minor

RH	1	2	3	1	2	3	5
	A	C	E	A	C	E	A
LH	5	3	2	1	3	2	1

E major

E major

RH	1	2	3	1	2	3	5
	E	G#	B	E	G#	B	E
LH	5	3	2	1	3	2	1

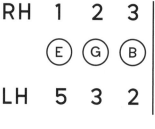

E minor

E minor

RH	1	2	3	1	2	3	5
	E	G	B	E	G	B	E
LH	5	3	2	1	3	2	1

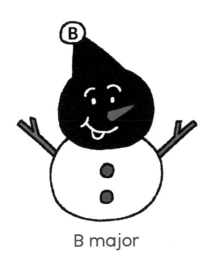

B major

RH	1	2	3	1	2	3	5
	B	D#	F#	B	D#	F#	B
LH	5	3	2	1	3	2	1

B major

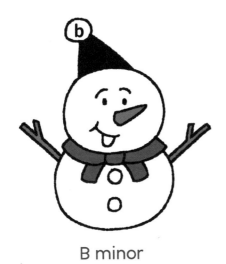

B minor

RH	1	2	3	1	2	3	5
	B	D	F#	B	D	F#	B
LH	5	3	2	1	3	2	1

B minor

Arpeggios - Special Fingering
(B♭ major & B♭ minor)

Fingering 指法 - 2 Octaves

RH 2 1 2 4 1 2 4

LH 3 2 1 3 2 1 2

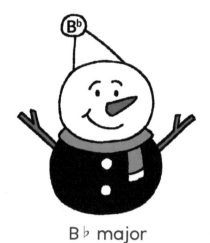

B♭ major

RH	2	1	2	4	1	2	4
	B♭	D	F	B♭	D	F	B♭
LH	3	2	1	3	2	1	2

B♭ major

Fingering 指法 - 2 Octaves

RH 2 3 1 2 3 1 2

LH 3 2 1 3 2 1 2

B♭ minor

RH	2	3	1	2	3	1	2
	B♭	D♭	F	B♭	D♭	F	B♭
LH	3	2	1	3	2	1	2

B♭ minor

Arpeggios - Beginning on black keys
(D♭ · A♭)

Fingering 指法 - 2 Octaves							
RH	2	1	2	4	1	2	4
LH	2	1	4	2	1	4	2

D♭ major

D♭ major

RH	2	1	2	4	1	2	4
	D♭	F	A♭	D♭	F	A♭	D♭
LH	2	1	4	2	1	4	2

C♯ minor

C♯ minor

RH	2	1	2	4	1	2	4
	C♯	E	G♯	C♯	E	G♯	C♯
LH	2	1	4	2	1	4	2

A♭ major

A♭ major

RH	2	1	2	4	1	2	4
	A♭	C	E♭	A♭	C	E♭	A♭
LH	2	1	4	2	1	4	2

G♯ minor

G♯ minor

RH	2	1	2	4	1	2	4
	G♯	B	D♯	G♯	B	D♯	G♯
LH	2	1	4	2	1	4	2

Arpeggios - All black keys = All white keys
(F♯ · E♭)

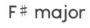

Fingering 指法 - 2 Octaves								
RH	1	2	3	1	2	3	5	
LH	5	3	2	1	3	2	1	

F# major

F♯ major

RH	1	2	3	1	2	3	5
	F♯	A♯	C♯	F♯	A♯	C♯	F♯
LH	5	3	2	1	3	2	1

F# minor

F♯ minor

RH	2	1	2	4	1	2	4
	F♯	A	C♯	F♯	A	C♯	F♯
LH	2	1	4	2	1	4	2

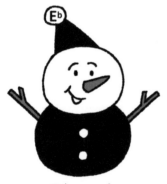

E♭ major

E♭ major

RH	2	1	2	4	1	2	4
	E♭	G	B♭	E♭	G	B♭	E♭
LH	2	1	4	2	1	4	2

E♭ minor

E♭ minor

RH	1	2	3	1	2	3	5
	E♭	G♭	B♭	E♭	G♭	B♭	E♭
LH	5	3	2	1	3	2	1

12 Major Arpeggios & 12 Minor Arpeggios

A major

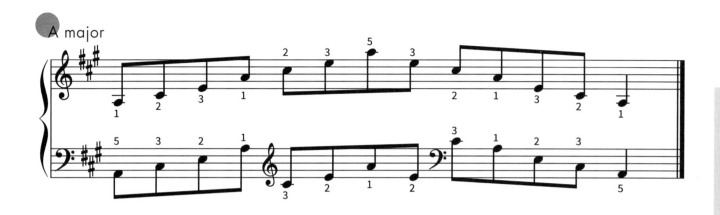

A minor

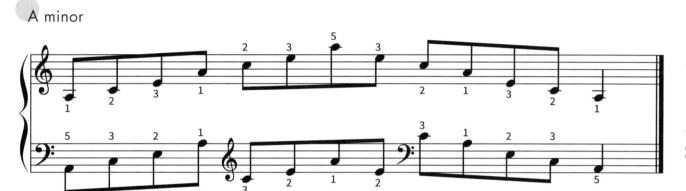

B major

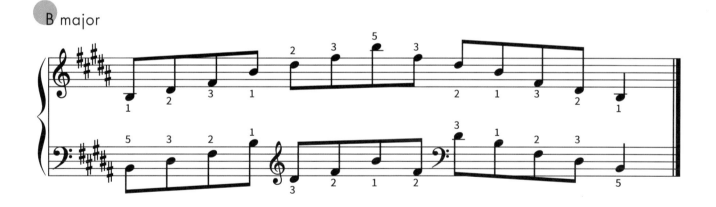

B minor

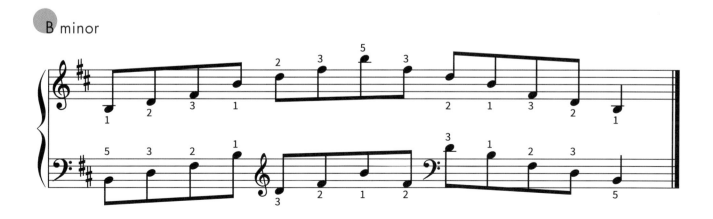

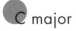 C major

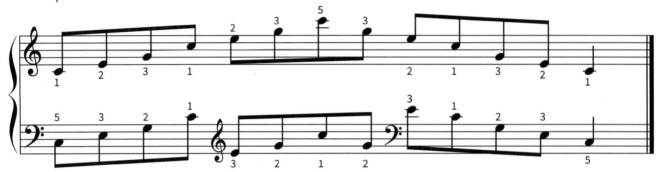

C minor

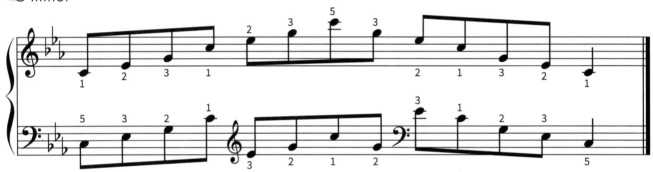

D major

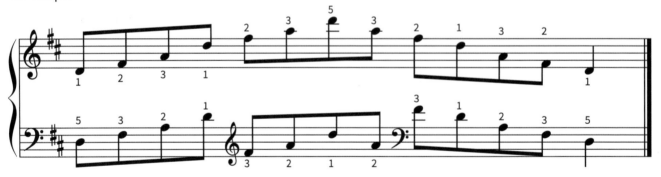

D minor

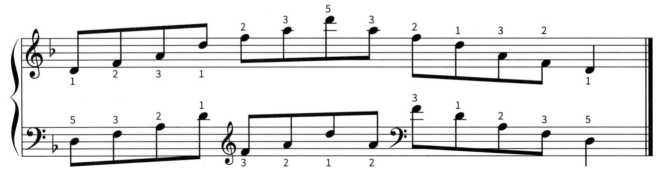

E major

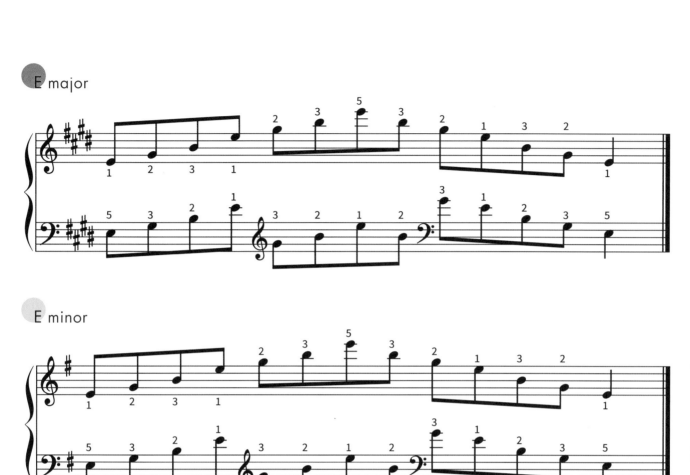

E minor

F major

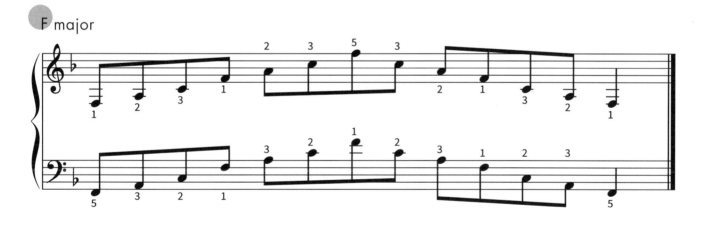

F minor

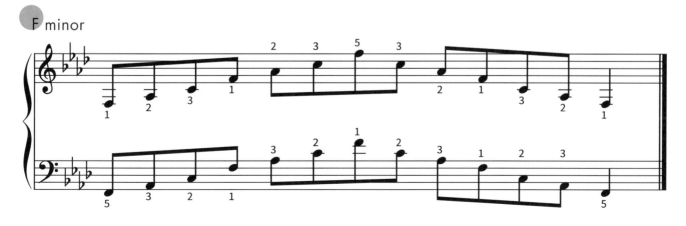

G major

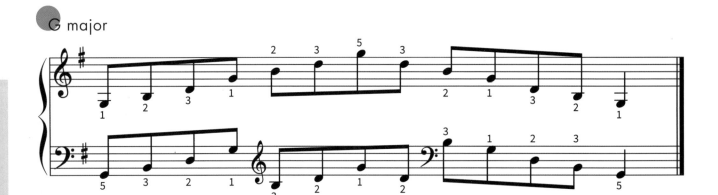

G minor

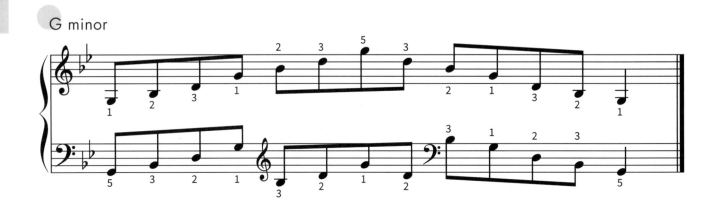

F# major

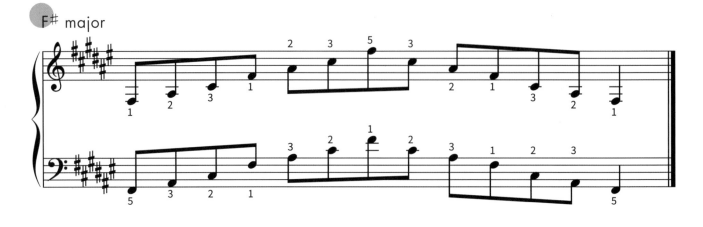

F# minor

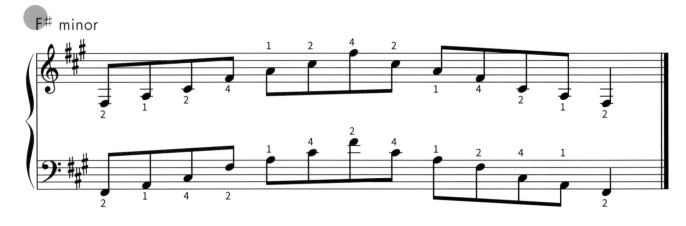

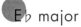 E♭ major

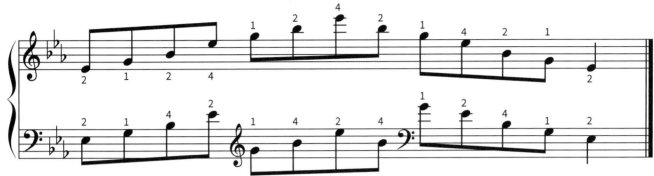

E♭ minor

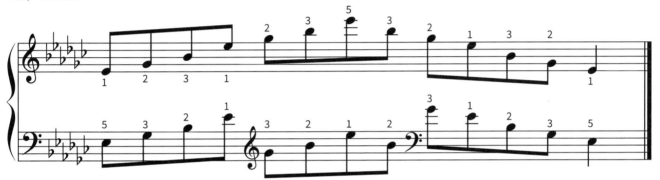

D♭ major

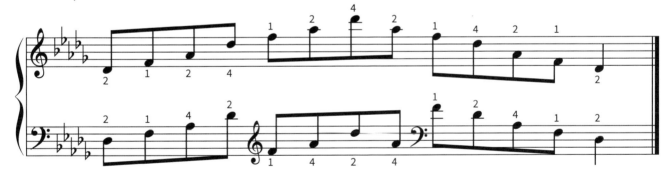

C# minor

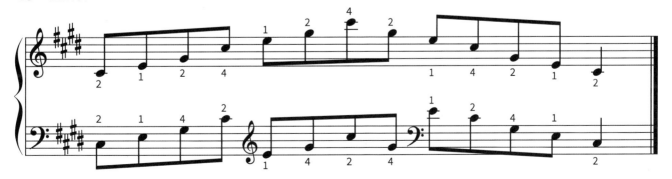

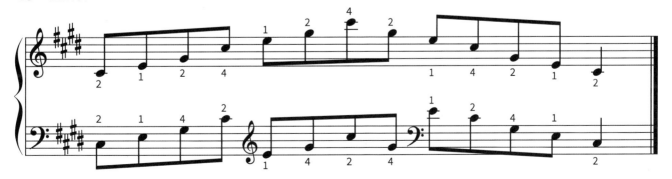

B♭ major

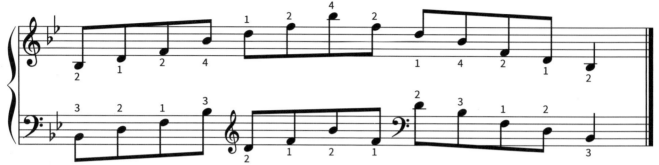

B♭ minor

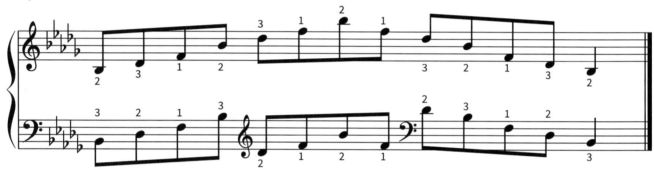

A♭ major

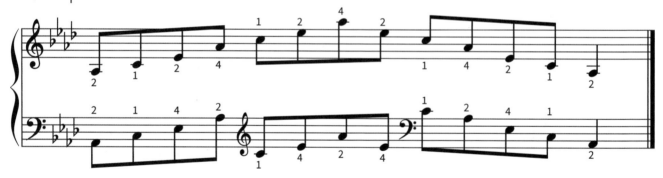

G♯ minor

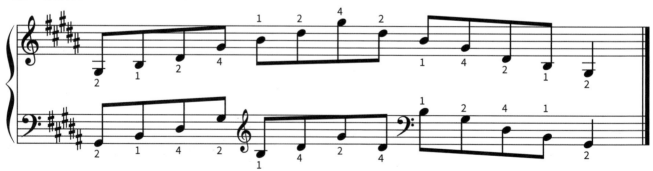

— CHAPTER **3** —

Dominant Sevenths

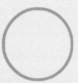

Contents...

Dominant Sevenths - 12 keys

Fingering pattern 1 - beginning on white keys
(in the key of C · D · E · F · G · A · B♭)

RH	1 2 3 4	1 2 3 4 ‖	5 4 3 2	1 4 3 2	3
LH	5 4 3 2	1 4 3 2 ‖	1 2 3 4	1 2 3 4	3

Key of C - Fingering 指法 - 2 Octaves *(hands together)*

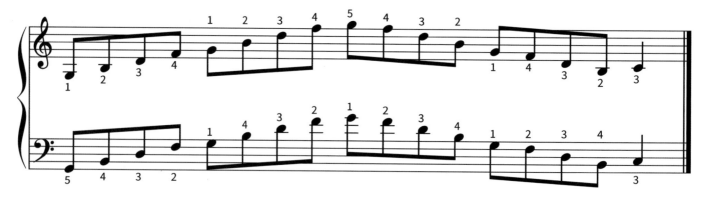

*resolving on the tonic

Key of G - Fingering 指法 - 2 Octaves *(hands together)*

	ascending							descending									
RH	1	2	3	4	1	2	3	4	5	4	3	2	1	4	3	2	3*
	D	F♯	A	C	D	F♯	A	C	D	C	A	F♯	D	C	A	F♯	G
LH	5	4	3	2	1	4	3	2	1	2	3	4	1	2	3	4	3*

*resolving on the tonic

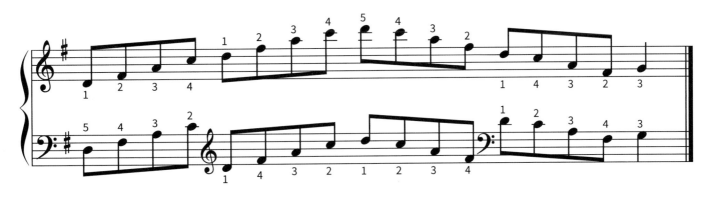

Key of D - Fingering 指法 - 2 Octaves *(hands together)*

	ascending							descending									
RH	1	2	3	4	1	2	3	4	5	4	3	2	1	4	3	2	3*
	A	C♯	E	G	A	C♯	E	G	A	G	E	C♯	A	G	E	C♯	D
LH	5	4	3	2	1	4	3	2	1	2	3	4	1	2	3	4	3*

*resolving on the tonic

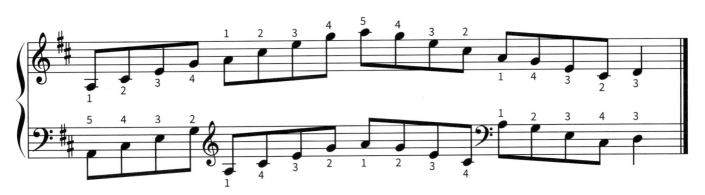

Key of A - Fingering 指法 - 2 Octaves *(hands together)*

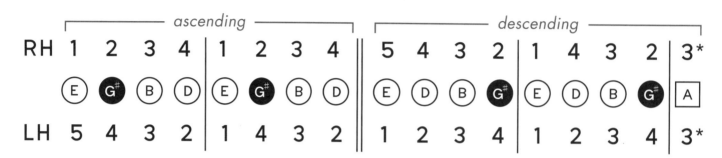

			ascending						descending								
RH	1	2	3	4	1	2	3	4	5	4	3	2	1	4	3	2	3*
	E	G#	B	D	E	G#	B	D	E	D	B	G#	E	D	B	G#	A
LH	5	4	3	2	1	4	3	2	1	2	3	4	1	2	3	4	3*

*resolving on the tonic

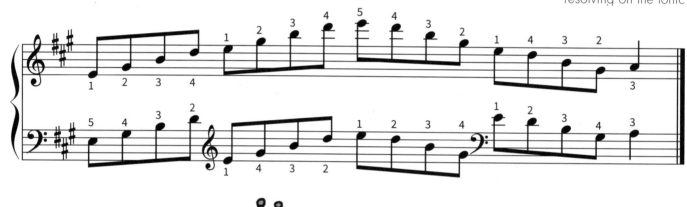

Key of E - Fingering 指法 - 2 Octaves *(hands together)*

			ascending						descending								
RH	1	2	3	4	1	2	3	4	5	4	3	2	1	4	3	2	3*
	B	D#	F#	A	B	D#	F#	A	B	A	F#	D#	B	A	F#	D#	E
LH	5	4	3	2	1	4	3	2	1	2	3	4	1	2	3	4	3*

*resolving on the tonic

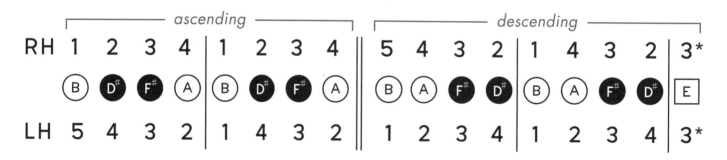

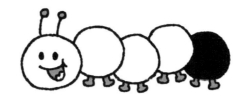

Key of F - Fingering 指法 - 2 Octaves *(hands together)*

	ascending									*descending*							
RH	1	2	3	4	1	2	3	4	5	4	3	2	1	4	3	2	3*
	C	E	G	B♭	C	E	G	B♭	C	B♭	G	E	C	B♭	G	E	F
LH	5	4	3	2	1	4	3	2	1	2	3	4	1	2	3	4	3*

*resolving on the tonic

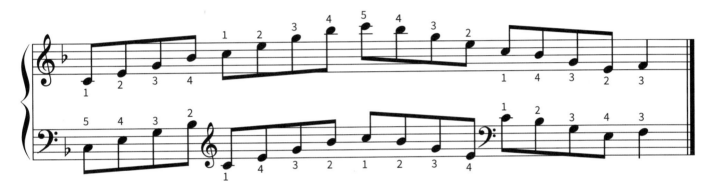

Key of B♭ - Fingering 指法 - 2 Octaves *(hands together)*

	ascending									*descending*							
RH	1	2	3	4	1	2	3	4	5	4	3	2	1	4	3	2	3*
	F	A	C	E♭	F	A	C	E♭	F	E♭	C	A	F	E♭	C	A	B♭
LH	5	4	3	2	1	4	3	2	1	2	3	4	1	2	3	4	3*

*resolving on the tonic

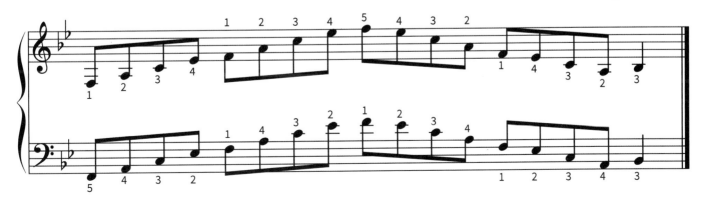

Fingering pattern 2 - beginning on black keys
(in the key of E♭ · A♭ · D♭ · F# · B)

RH	2	1	2	3	4	1	2	3 ‖	4	3	2	1	4	3	2	1	2
LH	3	2	1	4	3	2	1	4 ‖	3	4	1	2	3	4	1	3	2
	2	1	4	3	2	1	4	3 ‖	2	3	4	1	2	3	4	1	2
	4	3	2	1	4	3	2	1 ‖	2	1	2	3	4	1	2	3	2

OR
OR

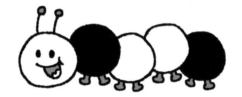

Key of E♭ - Fingering 指法 - 2 Octaves *(hands together)*

				ascending								*descending*					
RH	2	1	2	3	4	1	2	3	4	3	2	1	4	3	2	1	2*
	B♭	D	F	A♭	B♭	D	F	A♭	B♭	A♭	F	D	B♭	A♭	F	D	E♭
LH	3	2	1	4	3	2	1	4	3	4	1	2	3	4	1	3	2*

*resolving on the tonic

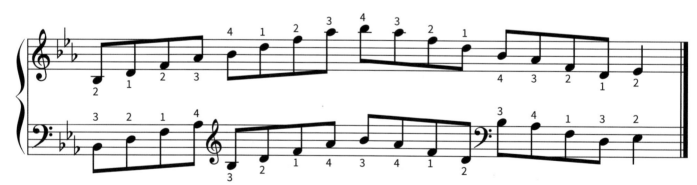

60 SCALES DOTS FOR PIANO

● **Key of A♭** - Fingering 指法 - 2 Octaves *(hands together)*

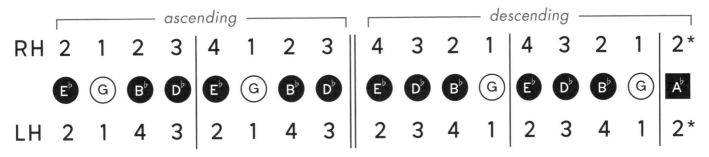

	ascending							descending									
RH	2	1	2	3	4	1	2	3	4	3	2	1	4	3	2	1	2*
	E♭	G	B♭	D♭	E♭	G	B♭	D♭	E♭	D♭	B♭	G	E♭	D♭	B♭	G	A♭
LH	2	1	4	3	2	1	4	3	2	3	4	1	2	3	4	1	2*

*resolving on the tonic

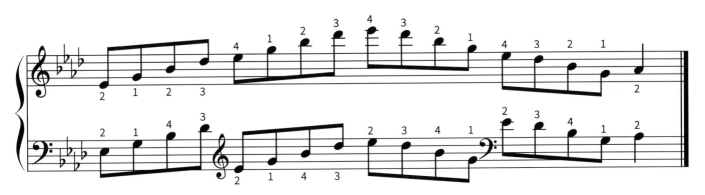

● **Key of D♭** - Fingering 指法 - 2 Octaves *(hands together)*

	ascending							descending									
RH	2	1	2	3	4	1	2	3	4	3	2	1	4	3	2	1	2*
	A♭	C	E♭	G♭	A♭	C	E♭	G♭	A♭	G♭	E♭	C	A♭	G♭	E♭	C	D♭
LH	2	1	4	3	2	1	4	3	2	3	4	1	2	3	4	1	2*

*resolving on the tonic

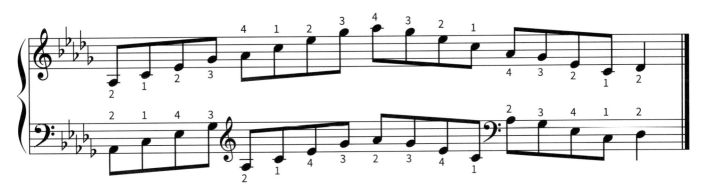

Key of F# - Fingering 指法 - 2 Octaves (hands together)

	ascending								descending								
RH	2	1	2	3	4	1	2	3	4	3	2	1	4	3	2	1	2*
	C#	F (E#)	G#	B	C#	F	G#	B	C#	B	G#	F	C#	B	G#	F	F#
LH	4	3	2	1	4	3	2	1	2	1	2	3	4	1	2	3	2*

*resolving on the tonic

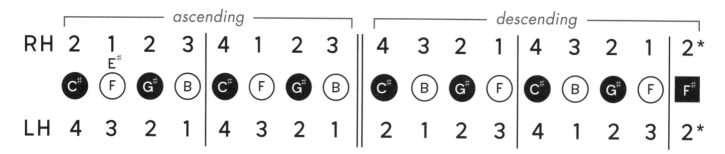

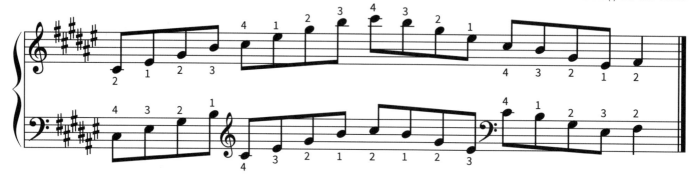

Key of B - Fingering 指法 - 2 Octaves (hands together)

	ascending								descending								
RH	2	3	4	1	2	3	4	1	2	1	4	3	2	1	4	2	3*
	F#	A#	C#	E	F#	A#	C#	E	F#	E	C#	A#	F#	E	C#	A#	B
LH	4	3	2	1	4	3	2	1	2	1	2	3	4	1	2	4	3*

*resolving on the tonic

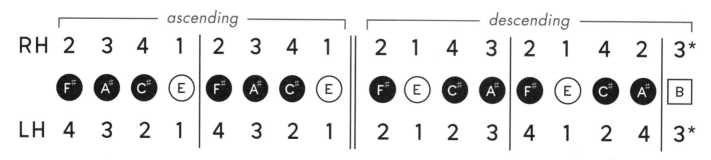

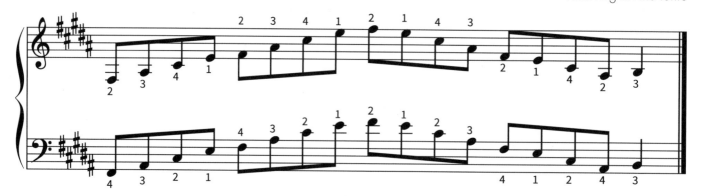

CHAPTER 4

Diminished Sevenths

Contents...

Diminished Sevenths - beginning on any key-note

Fingering pattern 1 - beginning on white keys
(A · B · C · D · E · F · G)

RH	1 2 3 4	1 2 3 4 ‖ 5 4 3 2	1 4 3 2	1
LH	5 4 3 2	1 4 3 2 ‖ 1 2 3 4	1 2 3 4	5

Beginning on B · D · F - 1 black key

Beginning on B - Fingering 指法 - 2 Octaves *(hands together)*

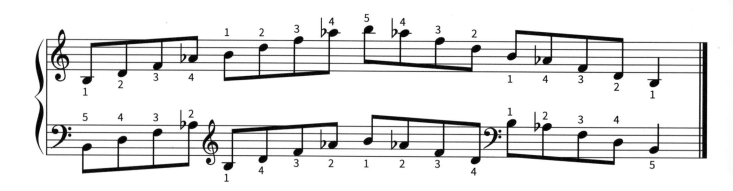

*For practicality, we annotated the diminished sevenths with enharmonic equivalents.

Beginning on D - Fingering 指法 - 2 Octaves *(hands together)*

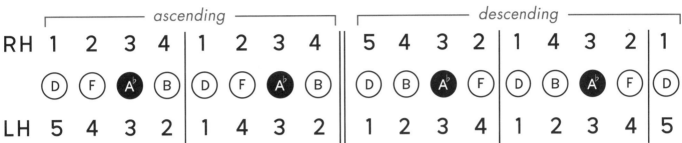

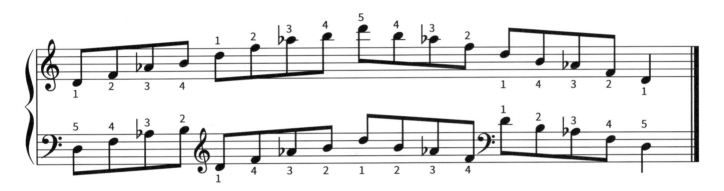

Beginning on F - Fingering 指法 - 2 Octaves *(hands together)*

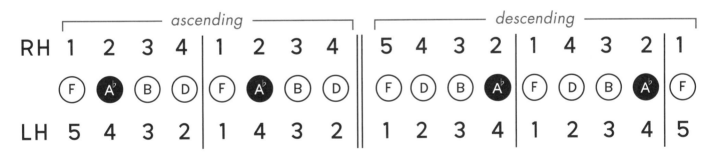

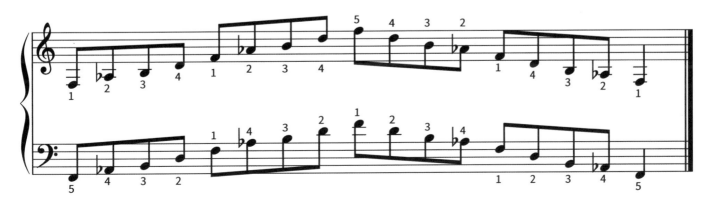

Beginning on C · G - 2 black keys

Beginning on C - Fingering 指法 - 2 Octaves *(hands together)*

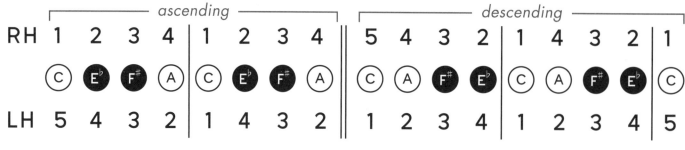

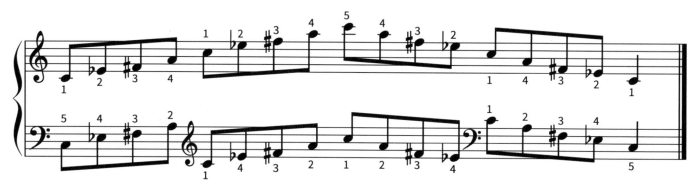

Beginning on G - Fingering 指法 - 2 Octaves *(hands together)*

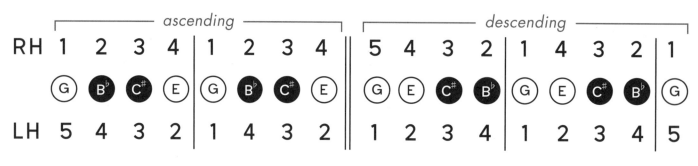

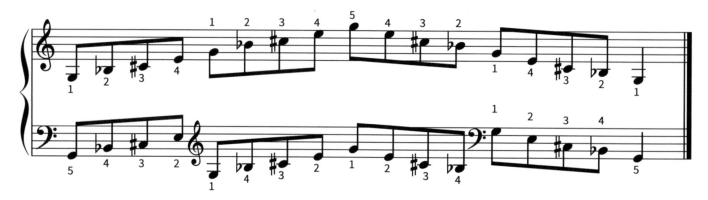

Beginning on A · E - 2 black keys

Beginning on A - Fingering 指法 - 2 Octaves *(hands together)*

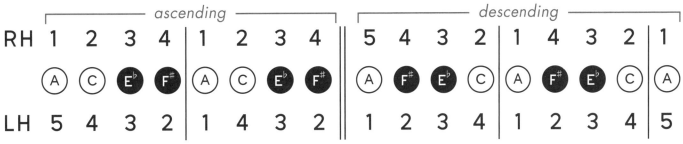

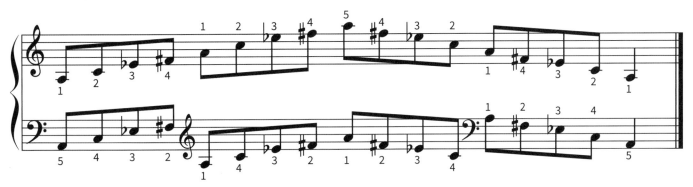

Beginning on E - Fingering 指法 - 2 Octaves *(hands together)*

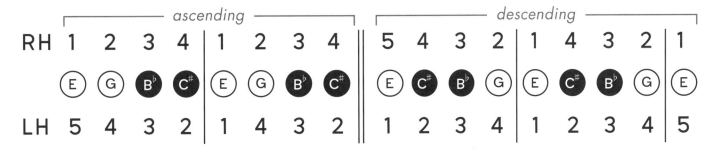

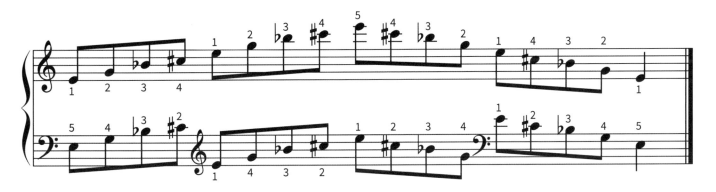

RH 2 1 2 3 4 1 2 3 ‖ 4 3 2 1 4 3 2 1 2
LH 4 3 2 1 4 3 2 1 ‖ 2 1 2 3 4 1 2 3 4

Beginning on A♭ - Fingering 指法 - 1 black key
2 Octaves *(hands together)*

	ascending								*descending*								
RH	2	1	2	3	4	1	2	3	4	3	2	1	4	3	2	1	2
	A♭	B	D	F	A♭	B	D	F	A♭	F	D	B	A♭	F	D	B	A♭
LH	4	3	2	1	4	3	2	1	2	1	2	3	4	1	2	3	4

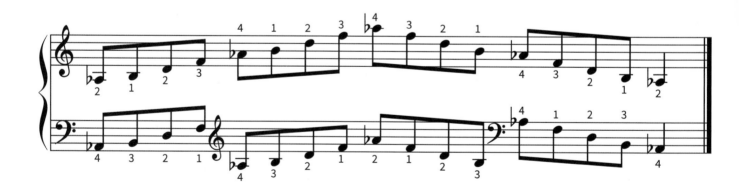

Fingering pattern 3 - beginning on black keys (B♭ · E♭)

RH	3 4 1 2	3 4 1 2 ‖	3 2 1 4	3 2 1 4	3							
LH	4 3 2 1	4 3 2 1 ‖	2 1 2 3	4 1 2 3	4							

Beginning on B♭ - Fingering 指法 - 2 black keys
2 Octaves *(hands together)*

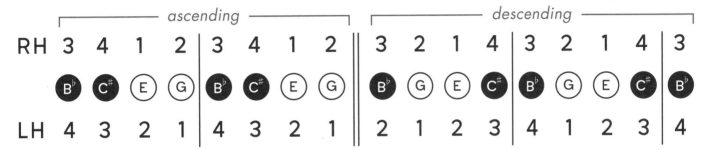

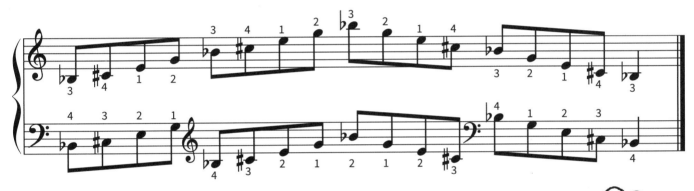

Beginning on E♭ - Fingering 指法 - 2 black keys
2 Octaves *(hands together)*

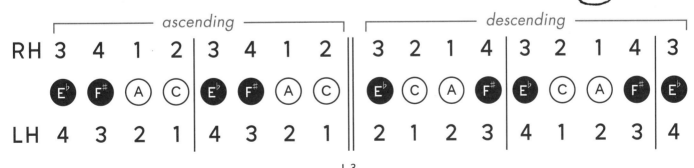

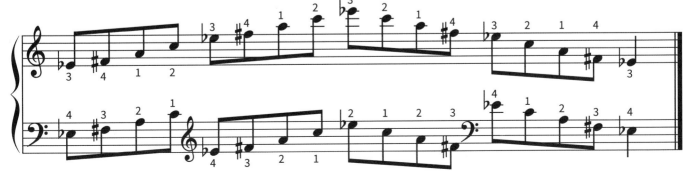

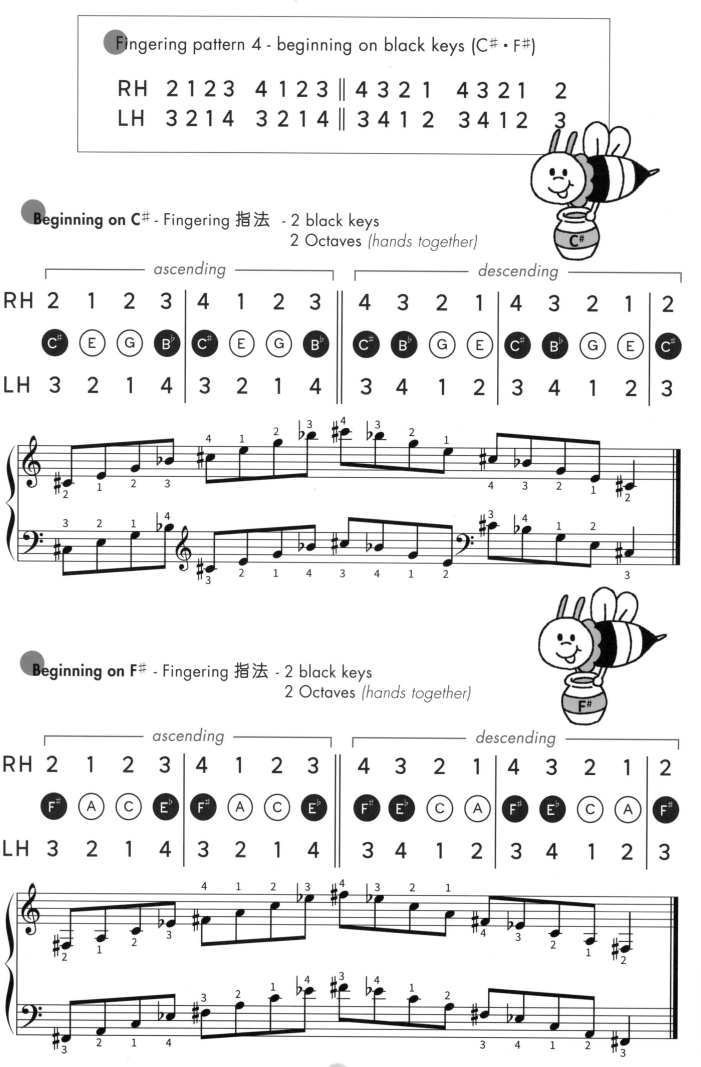

Fingering pattern 4 - beginning on black keys (C# · F#)

| RH | 2 1 2 3 | 4 1 2 3 ‖ 4 3 2 1 | 4 3 2 1 | 2 |
| LH | 3 2 1 4 | 3 2 1 4 ‖ 3 4 1 2 | 3 4 1 2 | 3 |

Beginning on C# - Fingering 指法 - 2 black keys
2 Octaves *(hands together)*

	ascending		descending		
RH	2 1 2 3	4 1 2 3 ‖ 4 3 2 1	4 3 2 1	2	
	C# E G B♭	C# E G B♭	C# B♭ G E	C# B♭ G E	C#
LH	3 2 1 4	3 2 1 4	3 4 1 2	3 4 1 2	3

Beginning on F# - Fingering 指法 - 2 black keys
2 Octaves *(hands together)*

	ascending		descending		
RH	2 1 2 3	4 1 2 3 ‖ 4 3 2 1	4 3 2 1	2	
	F# A C E♭	F# A C E♭	F# E♭ C A	F# E♭ C A	F#
LH	3 2 1 4	3 2 1 4	3 4 1 2	3 4 1 2	3

―― APPENDIX ――

Contents...

More Scales in Grade 7 & 8
Scales a third apart

D♭ major

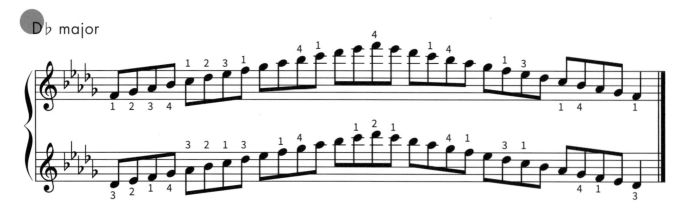

E major

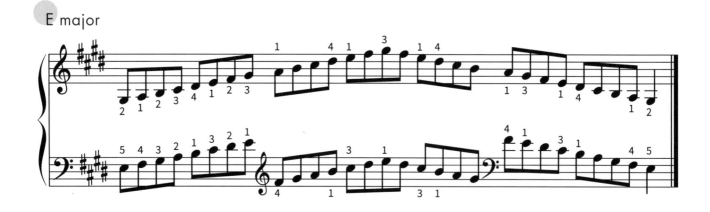

G major

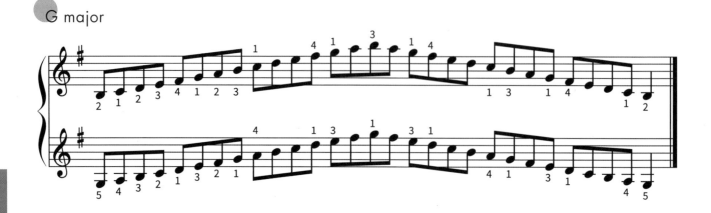

B♭ major

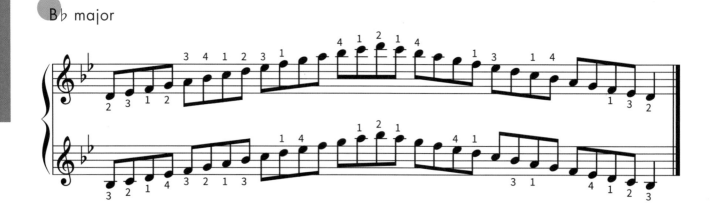

C# minor harmonic

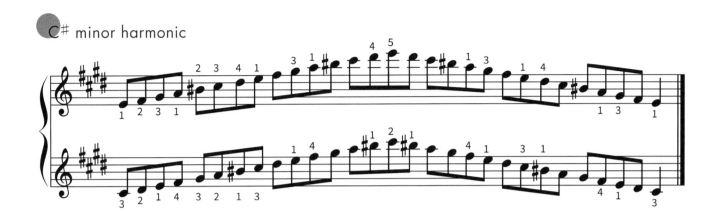

E minor harmonic

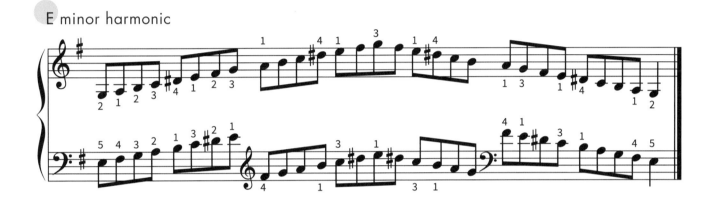

G minor harmonic

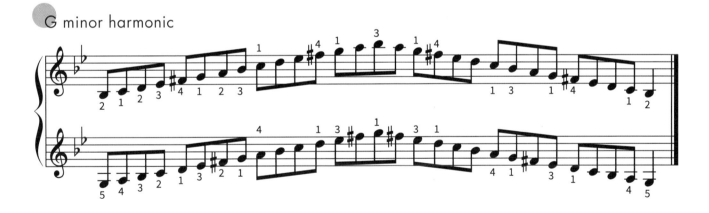

B♭ minor harmonic

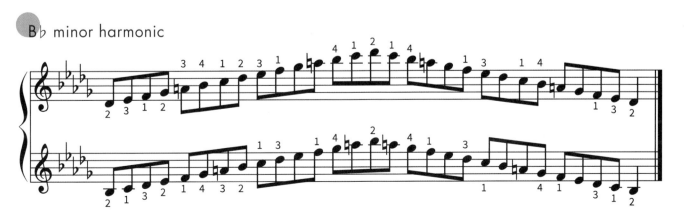

Legato Scale in Thirds & Staccato Scale in Thirds

Hands separately

2 Octaves - Legato: ♩ = 46
Staccato: ♩ = 54

G major

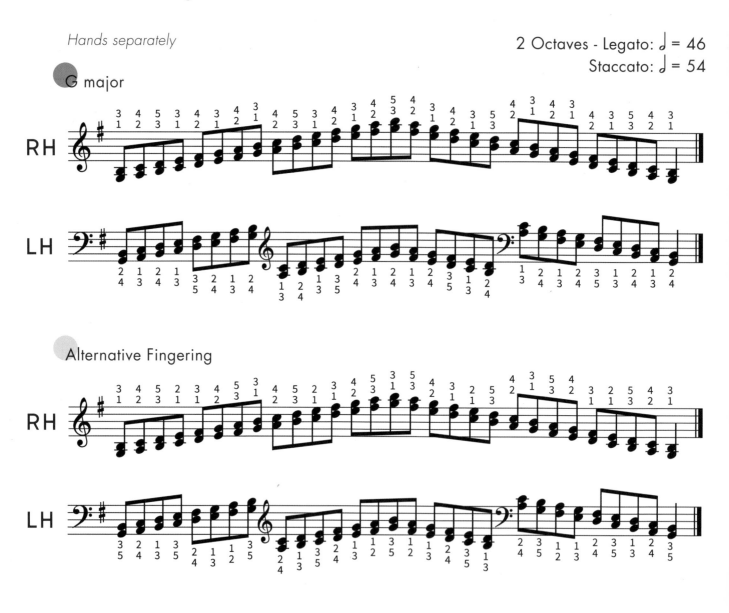

Alternative Fingering

Chromatic Contrary-motion Scale

Hands starting a minor third apart
Legato or Staccato, at examiner's choice

2 Octaves ♩ = 80

Hands starting a minor third apart - C# (LH) & E (RH)

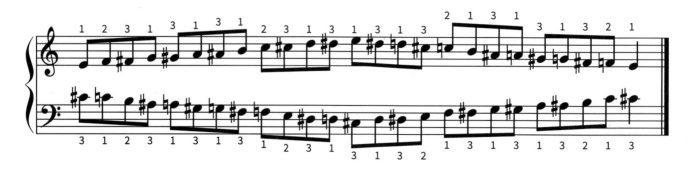

Scales a Sixth Apart

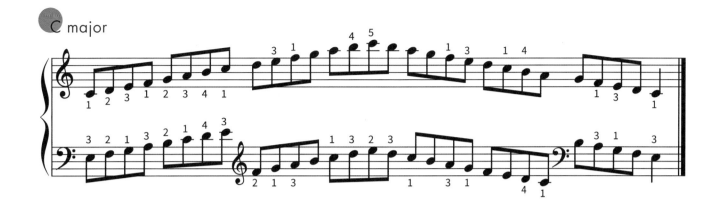

C major

Eb major

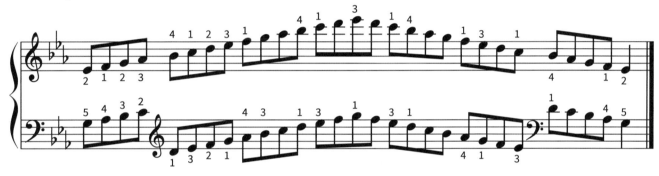

F# major

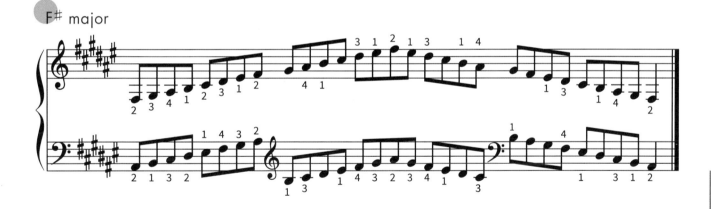

A major

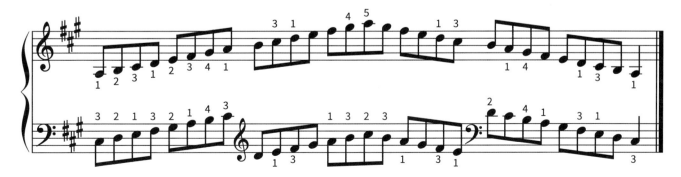

Appendix

C minor harmonic

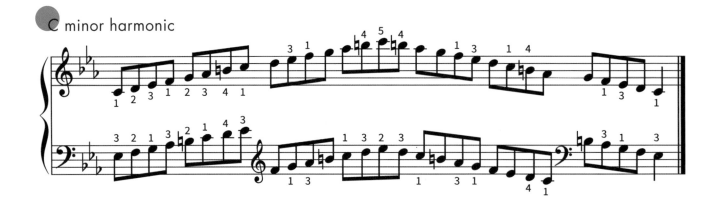

E♭ minor harmonic

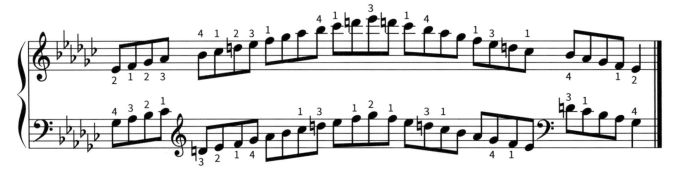

F# minor harmonic

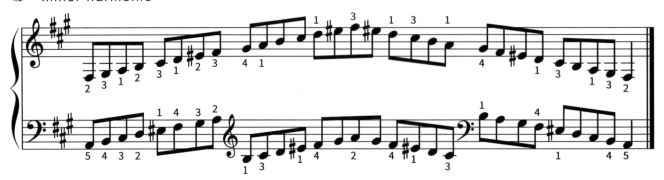

A minor harmonic

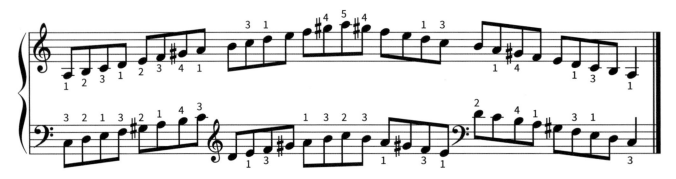

Legato Scale in Thirds

Hands separately

2 Octaves ♩= 52

E♭ major

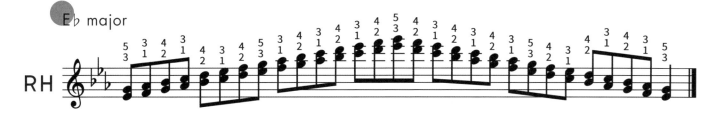

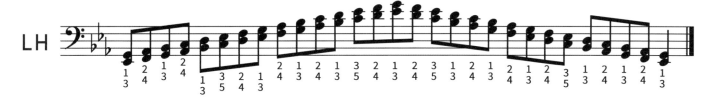

Alternative Fingering

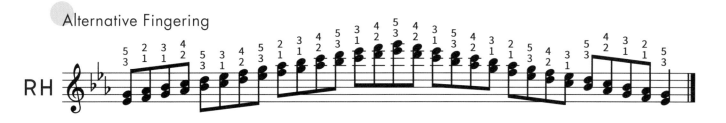

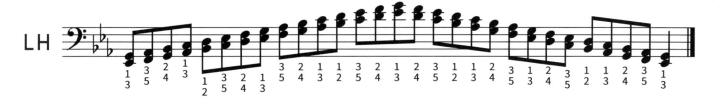

Staccato Scale in Sixths

Hands separately

2 Octaves ♩= 54

C major

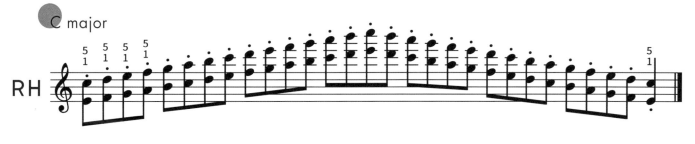

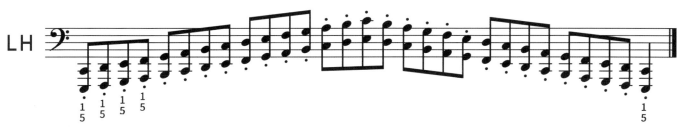

Chromatic Scale a Major Sixth Apart

Hands together (similar motion)
Legato or Staccato, at examiner's choice

4 Octaves ♩ = 60

Starting on E♭ (LH) & C (RH)

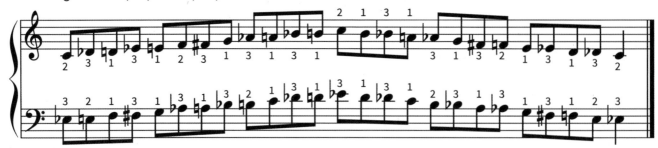

Whole-tone Scales

Hands together (similar motion)
Legato or Staccato, at examiner's choice

4 Octaves ♩ = 88

Starting on E♭

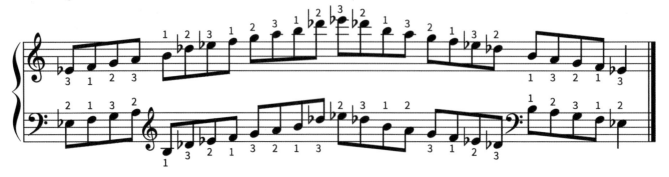

Starting on C

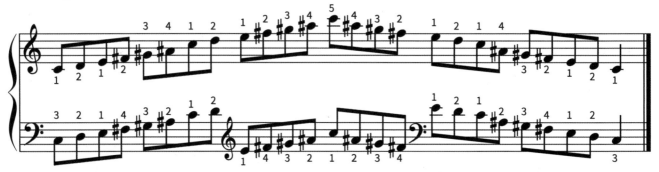

ABRSM Exam Scales Speed (General Guide)

	Grade / Speed *								
	Initial	1	2	3	4	5	6	7	8
Scales (including contrary-motion, chromatic & whole-tone)	♩ = 54	♩ = 60	♩ = 66	♩ = 80	♩ = 100	𝅗𝅥 = 60	𝅗𝅥 = 72	𝅗𝅥 = 80	𝅗𝅥 = 88
Arpeggios (including dominant & diminished 7ths)	♩ = 52	♩ = 58	♩ = 63	♩ = 72	♩ = 80	𝅗𝅥 = 44	𝅗𝅥 = 50	𝅗𝅥 = 56	𝅗𝅥 = 66
Scales a 3rd apart / a 6th apart (including chromatic)								𝅗𝅥 = 60	𝅗𝅥 = 60
Legato scales in 3rds								𝅗𝅥 = 46	𝅗𝅥 = 52
Staccato scales in 3rds / 6ths								𝅗𝅥 = 54	𝅗𝅥 = 54

* All speeds relate to the rhythmic grouping ♪♪♪♪

SCALES DOTS FOR PIANO

ABRSM Scales Requirements for Piano Exam of All Grades
(from 2021)

Initial Grade

Scales

C major		
	1 octave legato	hands separately
D minor (natural / harmonic / melodic, at candidate's choice)		

Contrary-motion Scale

C major	a 5th legato	hands starting on the tonic (unison)

Arpeggios

C major		
	a 5th legato	hands separately
D minor		

Grade 1

Scales (similar motion)

C major	1 octave legato	hands together
G, F majors	2 octaves legato	hands separately
A, D minors (natural / harmonic / melodic, at candidate's choice)		

Contrary-motion Scale

C major	1 octave legato	hands starting on the tonic (unison)

Arpeggios

G major	1 octave legato	hands separately
A minor		

Grade 2

Scales (similar motion)

G, F majors	2 octaves legato	hands together
A, D minors (natural / harmonic / melodic, at candidate's choice)		
D, A majors	2 octaves legato	hands separately
E, G minors (natural / harmonic / melodic, at candidate's choice)		

Contrary-motion Scale

C major	2 octaves legato	hands starting on the tonic (unison)

Chromatic Scale

Starting on D	1 octave legato	hands separately

Arpeggios

D, A majors	2 octaves legato	hands separately
E, G minors		

Grade 3

Scales (similar motion)

D, A majors	2 octaves legato	hands together
E, G minors (harmonic / melodic, at candidate's choice)		
B♭, E♭ majors	2 octaves legato	hands separately
B, C minors (harmonic / melodic, at candidate's choice)		

Contrary-motion Scale

E major	2 octaves legato	hands starting on the tonic (unison)

Chromatic contrary-motion scale

Starting on D	1 octave legato	hands starting on the stated note (unison)

Arpeggios

D, A majors	2 octaves legato	hands together
E, G minors		
B♭, E♭ majors	2 octaves legato	hands separately
B, C minors		

Grade 4

Scales (similar motion)

B♭, E♭ majors	2 octaves legato	hands together
B, C minors (harmonic / melodic, at candidate's choice)		
B, F#, A♭ majors	2 octaves legato	hands separately
F#, F minors (harmonic / melodic, at candidate's choice)		

Contrary-motion Scale

E♭ major	2 octaves legato	hands starting on the tonic (unison)
C harmonic minor		

Chromatic scale (similar motion)

Starting on F#	2 octaves legato	hands together

Arpeggios

B♭, E♭ majors	2 octaves legato	hands together
B, C minors		
B, F#, A♭ majors	2 octaves legato	hands separately
F#, F minors		

Grade 5

Scales (similar motion)

A, E, B, F#, Db majors	2 octaves legato	hands together
F#, C#, G#, Eb, Bb minors (harmonic / melodic, at candidate's choice)		

Staccato scales

Ab major	2 octaves staccato	hands separately
F minor (harmonic / melodic, at candidate's choice)		

Contrary-motion Scales

Db major	2 octaves legato	hands starting on the tonic (unison)
C# harmonic minor		

Chromatic contrary-motion scale

Starting on F# (LH) & A# (RH)	2 octaves legato	hands starting a major third apart

Arpeggios

A, E, B, F#, Ab, Db majors	2 octaves legato	hands together
F#, C#, G#, Eb, F, Bb minors		

Diminished seventh

Starting on B	2 octaves legato	hands separately

Grade 6

Scales (similar motion)

D, F, A♭, B majors	4 octaves legato / staccato at examiner's choice	hands together
D, F, G♯, B minors (harmonic & melodic)		

Contrary-motion Scales

D, F, A♭, B majors	2 octaves legato	hands starting on the tonic (unison)
D, F, G♯, B harmonic minors		

Chromatic scales (similar motion)

Starting on G♯	4 octaves legato / staccato at examiner's choice	hands together
Starting on B		

Arpeggios

D, F, A♭, B majors	4 octaves legato	hands together (root position)
D, F, G♯, B minors		

Dominant sevenths (resolving on tonic)

in the keys of D, F, A♭ & B	4 octaves legato	hands together

Diminished sevenths

Starting on G♯	4 octaves legato	hands together
Starting on B		

Grade 7

Scales (similar motion)

D♭, E, G, B♭ majors	4 octaves legato / staccato at examiner's choice	hands together
C♯, E, G, B♭ minors (harmonic & melodic)		

Scales a third apart

D♭, E, G, B♭ majors	4 octaves legato / staccato at examiner's choice	hands together
C♯, E, G, B♭ harmonic minors		

Contrary-motion Scales

D♭, E, G, B♭ majors	2 octaves legato / staccato at examiner's choice	hands starting on the tonic (unison)
C♯, E, G, B♭ harmonic minors		

Legato scale in thirds

G major	2 octaves legato	hands separately

Staccato scale in thirds

G major	2 octaves staccato	hands separately

Chromatic contrary-motion Scale

Starting on C♯ (LH) & E (RH)	2 octaves legato / staccato at examiner's choice	hands starting a minor third apart

Arpeggios

D♭, E, G, B♭ majors	4 octaves legato	hands together (1st inversion only)
C♯, E, G, B♭ minors		

Dominant sevenths (resolving on tonic)

In the keys of D♭, E, G & B♭	4 octaves legato	hands together

Diminished sevenths

Starting on B♭	4 octaves legato	hands together
Starting on E		

Grade 8

Scales (similar motion)

C, E♭, F♯, A majors		
C, E♭, F♯, A minors (harmonic & melodic)	4 octaves legato / staccato at examiner's choice	hands together

Scales a sixth apart

C, E♭, F♯, A majors		
C, E♭, F♯, A harmonic minors	4 octaves legato / staccato at examiner's choice	hands together

Contrary-motion Scales

C, E♭, F♯, A majors		
C, E♭, F♯, A harmonic minors	2 octaves legato / staccato at examiner's choice	hands starting on the tonic (unison)

Legato scale in thirds

E♭ major	2 octaves legato	hands separately

Staccato scale in sixths

C major	2 octaves staccato	hands separately

Chromatic scale a major sixth apart

Starting on E♭ (LH) & C (RH)	4 octaves legato / staccato at examiner's choice	hands together

Whole-tone scales (similar motion)

Starting on E♭		
Starting on C	4 octaves legato / staccato at examiner's choice	hands together

Arpeggios

C, E♭, F♯, A majors		
C, E♭, F♯, A minors	4 octaves legato	hands together (2nd inversion only)

Dominant sevenths (resolving on tonic)

In the keys of C, E♭, F♯, A	4 octaves legato	hands together

Diminished sevenths

Starting on E♭	4 octaves legato	hands together
Starting on C		

Glossary

A
Arpeggios 琶音
Ascending 上行

B
Black keys 黑鍵

C
Chromatic Scales 半音階
Contrary motion 相反方向

D
Descending 下行
Diminished seventh 減七和弦
Dominant seventh 屬七和弦

E
Enharmonic equivalent 同音異名

F
Fingering 指法

H
Harmonic minor 和聲小調
Hands separately 分開手
Hands together 雙手

I
Inversion 轉位

K
Keynote 主音

L
LH (left hand) 左手
Legato Scales in thirds 三度連奏音階

M
Major 大調
Melodic minor 旋律小調

N
Natural minor 自然小調

O
Octave 八度

R
Relative Key 關係調
Resolving on the tonic 在主音上解決
RH (right hand) 右手

S
Scales a third apart 三度音階
Scales a sixth apart 六度音階
Similar motion 相同方向
Staccato Scale in thirds 三度斷奏音階
Staccato Scale in sixths 六度斷奏音階

U
Unison 同音

W
White Keys 白鍵

Acknowledgements

Many thanks to:

- **Mike Lam**, for everything you do. Your inspiration and encouragement complete half of this book.

- **Kelly Chiu**, for always being there for me. You are the greatest designer I could ever imagine. It would not be possible to do this book without you.

- **Ari Wong** (Mrs Kwan), for your encouragement and support. Your illustrations have turned my ideas into the cutest thing ever in the world.

- **Dr. Eos Cheng**, for being a truly outstanding teacher. Your passion for music education and your dedication to your students is obvious in everything you do.

- **Eric Cheung**, for being the English language consultant. Your advice is invaluable. I owe you a debt of gratitude for your support of this book.

- To all students past and present who have acted as "guinea-pigs" for the teaching ideas in this book.

- **Siu Wong & Siu Yuk**, for being our furry family members. Never change the "cattitude" of yours! You are perfect to us in every way.

EVERYONE who ever said anything positive to me or taught me something. I heard it all, this means a lot to me.

書名：　　　　　點點鋼琴音階
Book Name:　　　Scales Dots for Piano

作者 Author:　　　　Melissa Kwong
校對 Proofread:　　Melissa Kwong
編輯 Editor:　　　　Melissa Kwong
設計 Design:　　　　Kelly Chiu | Kelly C Design
插畫 Illustration:　　Ari Wong | 女子工廠 Mrs Lady Girl Factory

出版：　　　　　紅出版(青森文化)
Publisher:　　　Red Publish (Green Forest)

香港總經銷：　　聯合新零售(香港)有限公司
Hong Kong Distributor: SUP Retail (Hong Kong) Limited

地址：　　　　　香港灣仔道133號卓凌中心11樓
Address:　　　　11/F, Times Media Centre, 133 Wanchai Road,
　　　　　　　　Wanchai, Hong Kong
電話 Tel:　　　　(852) 2540-7517
電郵 Email:　　　editor@red-publish.com
網址 Website:　　www.red-publish.com

出版日期：　　　2023年5月
Publication Date: May 2023

圖書分類：　　　音樂 | 鋼琴
Book Category:　Music | Piano

ISBN:　　　　　978-988-8822-46-1

定價：　　　　　港幣178元正
Price:　　　　　HK$178